就字論字——

王羲之到文徵明的行書風格比較分析

如何看懂 行書

侯吉諒

目錄

序 破解行書的密碼

這是一本談如何看懂行書筆法的書。

請注意，是如何「看懂」，而不是談「如何寫」。

看懂書法的筆法是很困難的事，而且遠遠超乎一般人想像的困難。

為了搞清楚什麼是用筆、什麼是中鋒、側鋒，什麼是筆墨，許多人花了一輩子的時間去了解，然而，大收藏家、書畫家王季遷談筆墨的問題，每次談到傳統的書畫教育養成，王季遷總是說：「這個很難用文字形容。」

看懂筆法很困難，然而又不能不懂。看不到就寫不到。許多人慢慢了解這個問題了，但問題是，要看什麼呢？

本書嘗試深入的解答這個問題。

是的，要看什麼，要如何看，才看得懂筆法呢？

書法的筆法，在楷書中有「永字八法」之類的筆法，二十幾種，到了行書，有更多楷書所沒有的技法，包括虛筆、實筆、連筆、映帶、圓滑轉折、連續書寫、筆順、

侯吉諒

結構等等許多複雜的筆法。

這些行書筆法是如何運用的？怎麼運用才算高明？本書選取了歷史書法大師中，行書寫得最突出的三位大師——王羲之、趙孟頫、文徵明，以他們的書法，同樣的字體做比較、分析、說明。

這種比較、分析、說明，可以說是有史以來第一次的行書密碼大公開。

只有從這種實際的比較、分析、說明，才能培養出真正欣賞書法的眼光。要了解書法，唯一的方法就是「就字論字」，傳統解析書法的方法充滿太多形容詞，不容易理解，一些模模糊糊的感性形容，很難建立欣賞書法的眼光。相信透過這種就字論字的比較、分析、說明，可以幫助讀者朋友對書法有更多的了解、增加更多的興趣，對歷代的書法大師們的成就也因此有更多的了解和敬意。

運用本書提供的觀念、方法，去深度閱讀歷史上的任何一件經典作品，相信都可以看到以前沒有看到的東西，能夠真正提升欣賞書法的眼力，而後才能慢慢讀懂經典作品。

書法的學問博大精深，即使只是欣賞，至少也得累積幾年的經驗，才能真正慢慢看懂書法，本書只是入門，只是書法深度旅程的開始。

第壹章

什麼是「行書」？

就書法的學習與應用而言，學會寫行書，應該是學習書法最重要的目標，因為行書是運用最方便、廣泛的字體。

一般學書法都是從楷書學起，但在應用上，用到楷書的機會非常少，即使是古人也很少一筆一畫寫字，大都是快速運筆。

篆、隸在現代社會平日書寫用到的機會也幾近於零。篆、隸、楷三種字體，是現代人學書法花最多時間的三種字體，但實際應用的機會很少，學了書法卻不能應用，未免可惜。

草書則技術困難、認字不易，于右任曾經大力推廣草書，希望能夠成為大眾日常運用的字體，但未能成功。

其實于右任是犯了「專家的錯誤」，他沒有意識到一般人並不寫書法，光是看懂草書就很不容易，需要下很大功夫去學認字，才能看懂密碼般的草書，對一般人來說，草書非常困難而沒有必要。所以草書也不能成為日常應用的字體。

在日常生活中真正能普遍應用的，其實只有行書。行書沒有草書那麼難辨認，書寫的速度比楷書快，日常生活使用最方便，因此，欣賞、書寫行書，應該是學習書法最重要的目標。

楷書〈九成宮〉局部　　　　　　　　　　　　　篆書〈嶧山碑〉局部

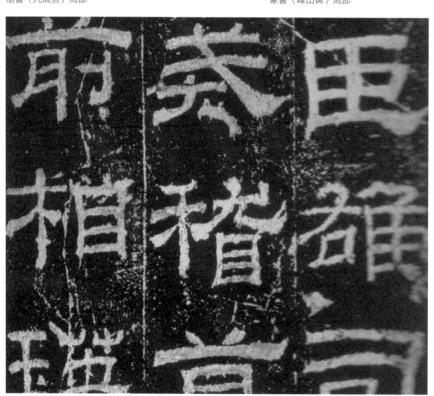

隸書〈乙瑛碑〉局部

什麼是行書

然而,什麼是行書?

廣義而言,寫快一點,就是行書。一般人都認為楷書寫快一點,就是行書。

所謂「楷如坐、行如走、草如奔」,說明楷、行、草三種字體的相對書寫速度是楷書最慢、草書最快、行書速度在楷、草之間。

以書寫速度來分別楷、行、草,似乎非常科學,其實不然。

快慢只是形容詞,可能快慢只是形容詞,你的慢,可能就是別人的快,你快,別人可能更快,以書寫快慢來分辨是不是

品

察

俯

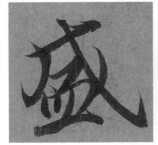

盛

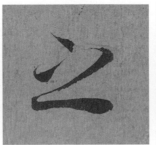

之

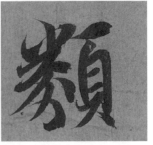

類

楷書、行書、草書，並不準確。

因此，寫快一點就真的等於是行書嗎？當然不是，絕非楷書寫快了就是行書。

楷書的每一種基本筆畫，都包含了「起、提、轉、運、收」五個動作，行書也是一樣，但還要再加上「速度快慢」、「力道大小」的兩個極大的變數，實際書寫時的複雜程度，很難用文字說明。

在我的書法課堂上，學生有了一定的基礎（大概一年到一年半，視學生平時練習的情形如何）之後，我會開始嘗試教導學生行書的筆法，剛開始的時候非常辛苦，光一個橫畫就要從不同角度反覆說明好多次，等到所有的學生都表示明白了，才讓他們試寫。

聽到不等於明白，明白了並不表示就理解，理解了並不意謂就會了。然而很多人學習書法，通常都以為聽到就會了，書法是實證的學問，沒有聽到就會這回事，沒有經過自己的練習、分析、體會，聽到就等於沒聽到。

所以，學生實際書寫行書時通常會狀況百出，這個時候就要一一指點他們的缺點，說明改進的方法，然後再回去試寫，而要能夠真正掌握行書的感覺，至少也得一年以上的時間，而且這只是初步體會行書的感覺，距離真正寫行書，還有很遠距

永和九年歲在癸丑暮春之初會
于會稽山陰之蘭亭脩禊事
也群賢畢至少長咸集此地
有峻領茂林脩竹又有清流激
湍暎帶左右引以為流觴曲水
列坐其次雖無絲竹管弦之

崇山

是日也天朗氣清惠風和暢仰
觀宇宙之大俯察品類之盛
所以遊目騁懷足以極視聽之
娛信可樂也夫人之相與俯仰
一世或取諸懷抱悟言一室之內
或因寄所託放浪形骸之外雖
趣舍萬殊靜躁不同當其欣

行書 王羲之〈蘭亭序〉

離，沒有五年到十年時間，想要真正能自在的寫行書，不大可能。

之所以需要這麼久的時間，當然和現代人沒有什麼機會寫字、用毛筆有關係，如果每天都用毛筆寫字，當然學習的時間就會大大縮短。但不管怎麼縮短，還是需要一定時間的適應，尤其是改變寫楷書的習慣，不是那麼容易。

楷書寫快一點，並不等於行書，行書有許多東西是要學習的。楷書只是立正、稍息、原地踏步，行書是真正的行走、小跑步、還要能夠跳躍、旋轉，而且要保持姿態優美。行書，很難很難。

除了基本筆畫的寫法，行書有很多楷書所沒有的技法，包括虛筆、實筆、連筆、映帶、圓滑轉折、連續書寫、筆順、結構等等許多複雜的筆法。

很多人都以為楷書寫快了就是行書，可以連筆

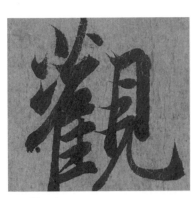

行書「觀」字

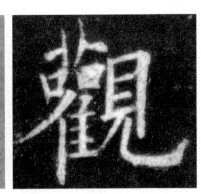

楷書「觀」字

如何看懂行書

表面上，行書很容易欣賞，只要看到瀟灑的字體、行雲流水的連筆，一筆數字的連續書寫，好像就看到了行書之美。

因此，學習行書的第一關鍵步驟，就是學會看懂行書。

決條件，如果看都看不到、看不懂，那就不可能學會行書。

筆的連續性書寫，所以，「看懂」行書筆法，非常重要，「看懂」是「會寫」的先

折的種種變化，都有一定的方法，方法不對，毛筆就不會聽話，就不可能一筆接一

正統的、及格的行書，必然需要正確的行書筆法，速度、節奏、力道大小、轉

書。

沒有這些特殊的書寫技術、方法和筆順、結構，就稱不上是正統的、及格的行

技術、方法和筆順、結構。

行書之所以是非常高明、困難的書寫藝術，就在於真正的行書有其特殊的書寫

寫字就表示很厲害，這是常見的錯誤觀念。

事實上，當然沒有那麼簡單。不但寫行書很困難，連欣賞行書都不容易。

如果看不懂一件行書作品的虛筆、實筆、連筆、映帶、圓滑轉折、連續書寫、筆順、結構等等這些特殊的技術與方法，不能理解其中的奧妙與風格，就不可能「真正」看懂行書。

歷來談行書的欣賞，大都圍繞在一些美麗的詞藻上，例如行雲流水的筆法、瀟灑豪邁的字體、神采飛揚的氣韻等等，講到各個名家的風格，也大都是形容詞的堆砌，不但意思不明，也非常容易混用，甚至外行充內行、自欺欺人。

本書採取「以字論字」的方式，逐步帶領讀者一步一步理解行書之美。

本書以書法史上三位行書大師：文徵明、趙孟頫、王羲之的書法，以相同的單字作分析，「以字論字」，互相比較彼此的異同、優劣、特色等等，儘量不用形容詞，而以清楚、簡單的詞彙，說明行書的關鍵性特色。

如果希望可以真正的看懂書法，而不再人云亦云，那麼我希望讀者能夠非常仔細的閱讀本書的文

行書筆法：虛筆、實筆、連續書寫與力道變化

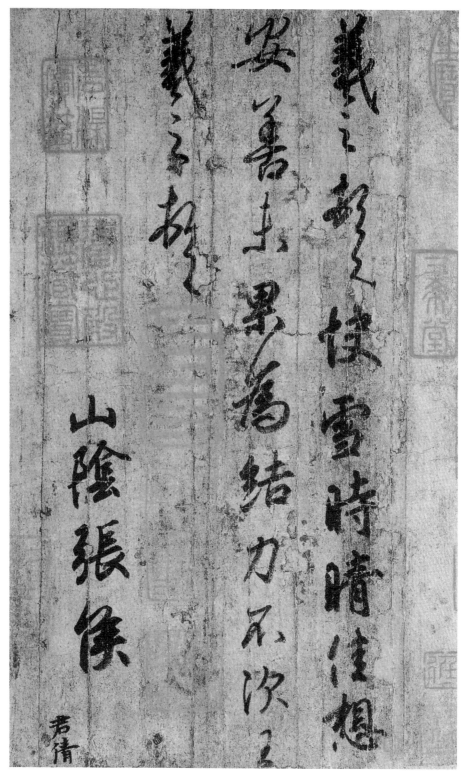

〈快雪時晴帖〉

洛神賦 并序

黃初三年 余朝京師 還濟洛川 古人
有言斯水之神 名曰宓妃 感宗玉
對楚王說神女之事 遂作斯賦

其詞曰

余從京域 言歸東藩 背伊闕 越
轘轅 經通谷 陵景山 日既西傾 車

〈洛神賦〉

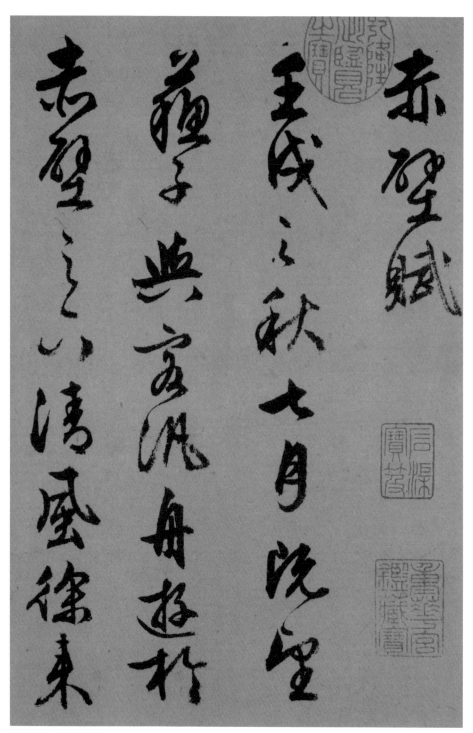

赤壁賦

壬戌之秋七月既望

蘇子與客泛舟遊於

赤壁之下清風徐來

明文徵明〈前後赤壁賦〉

字、圖片，看不懂或不明白的地方，必須再三反覆閱讀、比對圖片與文字，直到明白為止。

本書也需要反覆閱讀，而不是看一次就以為都懂了。書中所寫的知識、觀點，會隨著你的書法知識、書寫能力、人生閱歷的增長，而呈現出更豐富的意義，初學者，或者完全沒學書法的人，只能看到本書所寫的皮毛（但已經足夠帶你進入前所未有的書法殿堂，讓你開始懂得如何欣賞書法、判斷一件書法作品的好壞高低），而對書法有所鑽研的人，相信更可以讓你大開眼界，看到你以前從未見識到的書法的精微。

倒讀二王體系

王羲之一向被稱為書聖，很重要的原因，就是他開創的行書風格成為後來中國書法的典範，一千七百多年來，沒有一個書法家，不受王羲之書法的影響──嚴格的說，是不受王羲之行書的影響。不但如此，每一個華人也都受到王羲之的影響，因為他開創的字體、書寫方式，就是我們今天所有人寫字的基礎。

王獻之繼承了父親王羲之的書法風格，並有進一步的發展，父子兩人所開創的

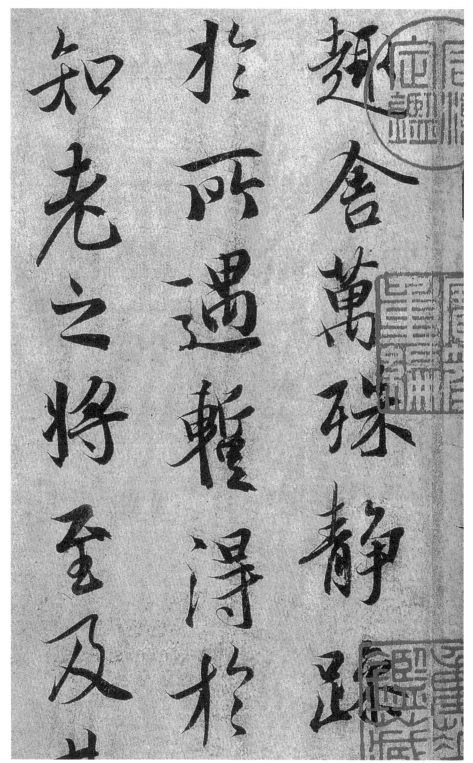

王羲之〈蘭亭序〉局部

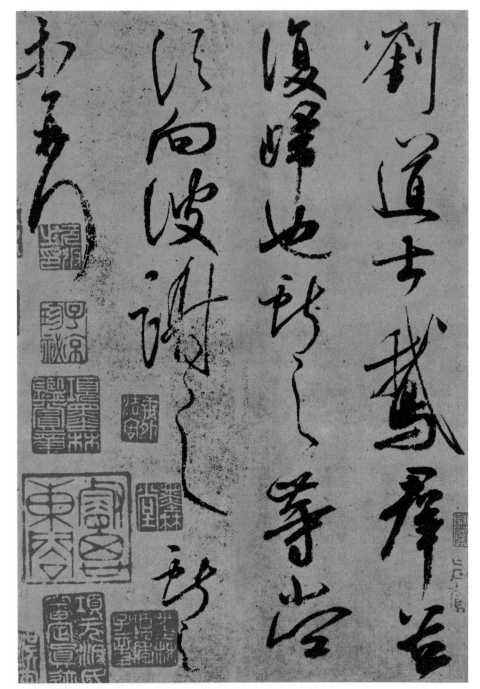

王獻之〈鵝群帖〉

閒居賦

傲墳素之長圃步先哲之高衢

雜吾蕓之云厚稱傳曰愧於寧遽

有道吾不仕無道吾不愚何巧

智之不足而拙報之有餘也於

是避而閒居于洛之涘身齋逸

趙孟頫〈閑居賦〉

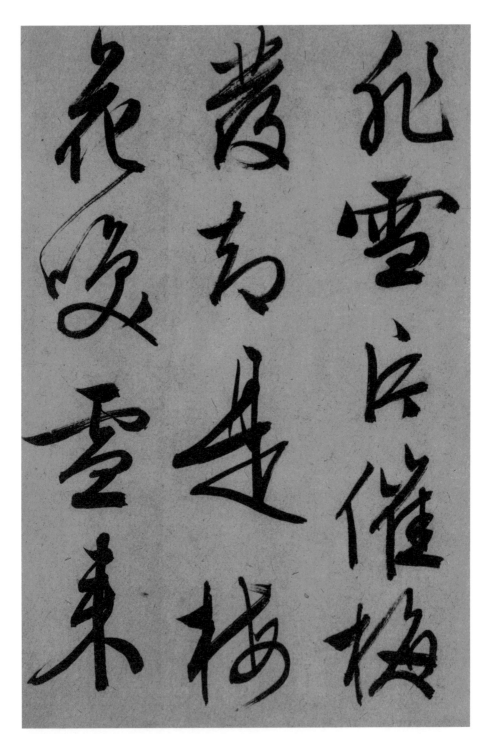

文徵明〈梅花詩〉局部

書法字體、技巧、風格、美學，於是成為中國書法的最高典範，歷史上稱之為「二王系統」或「二王體系」。

「二王」之所以影響巨大的原因，除了他們的字體成為通行至今的字體，也因為他們的書寫技法最完美、最全面，寫出來的字也最漂亮；到現在為止，還是沒有人能夠不受「二王」的影響。

歷史上，「二王」的書法風格只有清朝的復古時期受到壓抑，但那些強力主張魏碑、漢隸、秦篆風格的人，其實也是從「二王」開始學習，而且到最後還是不得不承認「二王」才是書法的正統。

學習「二王」的書法還有一個特色——在他們書法風格的基礎上，可以根據書寫者個人的性格、天份、才情、學問，而有不同的發揮，再開發展現出作者個人的獨特面貌。

在「二王」的基礎上可以發展出不同的風格，這點非常重要，也是「二王」書法最可貴的地方，有些書法的風格特徵太極端，例如黃山谷的行書、宋徽宗的瘦金體、鄭板橋的六分書、金農的漆書，都具備了極端的字體特徵，學習他們的書法，可以達到的最高成就，就是像而已。但學習書法的目的不在複製任何一種字體與風

格，而是要在經典的基礎上，開創自己的面貌，或者說，至少要寫出自己的味道。

沒有任何一位書法家可以不受「二王」的影響，但也沒有任何一位書法家可以超越「二王」的成就，原因就在於「二王」不僅開創了流行千載的書寫字體，也同時達到了最完美的書寫技術與風格。

然而，從欣賞、看懂行書的角度，太完美的書寫技術與風格並非最好的選擇。

因為完美就是沒有缺點，而如果沒有了缺點的對照，就很難明白完美的境界。同時缺點有時也是突破完美的出口，歷史上，大部份的書法家都並不具有完美的書法風格，但依然可以開創出一定的自我面貌。

因此，只要擷取「二王」的某一種風格，並加以強化，就會產生自己的面貌，在「二王」系統中幾位特別傑出的書法家趙孟頫、文徵明、王寵、王鐸，都是在「二王」的基礎上特別強化了某一種筆法、結構或筆法、風格，因而建立了自己的面貌。

趙孟頫以「超唐入晉」的成就備受尊崇，並且影響在他之後的書法長達五六百年，但以書法的成就來說，趙孟頫還是遠遠不及「二王」。

在趙孟頫之後影響最大的書法家則是文徵明和董其昌，也是影響長達三四百年的書法大師，然而他們的書法成就卻又遠遠比不上趙孟頫。

簡單來說，從王羲之到文徵明，書法的技術幾乎可以說不斷在減弱與簡化，這其中有許多複雜的因素，不在本書的討論範圍之內，所以暫不討論。

書法技術不斷在減弱與簡化，反而讓我們可以清楚看到行書技法的特色、優點與缺點，本書的目的，在於試圖通過「倒讀」書法史的方式，由簡入深、從容易到困難，一步一步理解行書的技法與風格。

我們主要採用了王羲之〈蘭亭序〉、趙孟頫〈赤壁賦〉、文徵明〈梅花詩〉這三件作品，擷取其中的某些字體，以字論字，從筆畫的特色、用筆的方法一直到字體的結構與風格，由淺入深，從簡單到複雜，從容易到困難，按圖索驥的尋訪行書的神秘殿堂。

第貳章
筆法

行書的筆法

要看懂行書，要先明白什麼是書法的筆法，了解筆法之後再探討結構、行氣、風格，才是正確的順序。

筆法是表現筆畫質感的關鍵性技術，如果連筆畫的好壞都看不懂，結構、行氣、風格就更不可能會明白。

行書的筆法，包括中鋒、偏鋒、露鋒、藏鋒、實筆、虛筆、連筆、映帶等等，楷書也有中鋒、偏鋒、露鋒、藏鋒的筆法，但實筆、虛筆、連筆、映帶就幾乎是行書、草書特有的筆法，在楷書中是沒有的。

要能夠仔細分辨這些筆法的特色、運用的妥當與否，而後才能理解一件書法寫得好不好，好在哪裡、缺點在什麼地方，所以務必認識清楚這些筆法的特色。

中鋒、偏鋒

書法的筆法，指的是用毛筆寫出筆畫的方法。一般就是中鋒、偏鋒兩種方法，中鋒是寫出強勁有力的筆畫的唯一方法，但偏鋒也經常會出現在許多書法作品中，

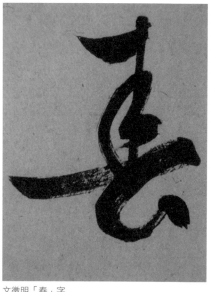

文徵明「春」字

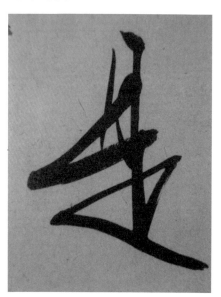

文徵明「是」字

有的偏鋒可以增加字體的變化和豐富性，但大多數的偏鋒都是缺點。

文徵明「春」字第一筆起筆太重，超過毛筆的最佳表現範圍，所以呈扁筆、偏鋒狀，是一大缺點，但直畫轉折時修正了用筆的力道，毛筆恢復中鋒使用，說明作者並非「信筆」寫字，但最下面的長橫畫往左下轉折時同樣壓筆過度，毛筆力道反而不足，筆畫疲軟。這種現象，通常是用筆習慣造成的。

文徵明「是」字，日的最後一筆省略了，直接從中間的一點（短橫寫點是行書的特色之一），接下半部的長橫，這裡的連筆應是虛筆，此處寫成實筆，顯得太重。

日字的下半部寫法都是以比較省略的寫法處理轉折，筆畫比較生硬，力道也比較不緊湊。

從這個日字可以判斷，寫這件作品的毛筆應該是比較一般毛筆更長鋒的硬毫筆，所以力道從毛筆傳遞到紙上比較不容易控制。

趙孟頫用筆習慣非常好，很少看到他有過度用筆或不夠的地方，寫字的時候毛筆始終保持中鋒狀態。留意「是」字的橫畫與橫畫的轉折、連接都注意到輕重的分布，寫真正筆畫的實筆重、轉折的虛筆輕，整個字用筆都保持完美的中鋒。實筆、虛筆的定義請見下面的討論。

趙孟頫的「是」字筆法來自王羲之〈蘭亭序〉，但王羲之的「是」字筆法前後一貫，從日字第一筆開始，就是流暢的行書筆法，而趙孟頫的「是」字起筆為楷書寫法，到了日的中間二點筆畫才變成行

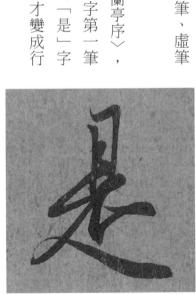

王羲之「是」字

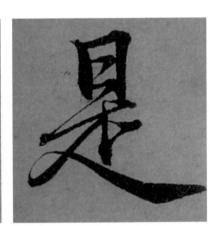

趙孟頫「是」字

書筆法，所以王羲之的字比較自然、統一，趙孟頫的字就有點刻意。另外王羲之的字，筆法在「改變筆鋒方向」上的功力也比較純熟，趙孟頫則多利用筆尖來轉動筆畫的方向，因此就寫字的技術來說，王羲之字體的複雜性比趙孟頫高明很多。

露鋒、藏鋒

露鋒

露鋒，就是寫字的時候把毛筆的筆尖露出來。

由於起筆尖角的露出，以及隨後運筆的力道運用與變化，露鋒的筆畫一般都比較流利和順暢，但露鋒不能太長太大，否則很容易造成滿紙都鋒芒畢露的感覺。

趙孟頫行書用筆一般不藏鋒，起筆的露鋒非常精緻。

露鋒是王羲之筆法非常重要技術，露鋒的變化

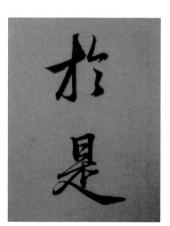

趙孟頫「於是」

莫測，從「此」字可以看得出來，四個直筆的露鋒方法都不一樣，各有其特色和方法，因此雖然只是簡單的一個字，卻極盡變化，重要的是，王羲之筆法的變化並非為了變化而變化，他每一個筆法的處理，都和前後筆畫有關係，其細膩的程度讓人吃驚。

「此」字的第一個直畫起筆接續上一字的筆勢，所以筆鋒入紙的角度是垂直的，但此的第一筆要向右運筆，所以筆鋒入紙之後立刻有一個角度的轉折，然後才向左下運筆。

第二個直畫在長橫畫之後重新起筆，所以露鋒呈現四十五度自然狀態，這個筆畫要重，因此起筆之後的力量並未鬆懈，因而寫出了飽滿渾厚的筆畫。

第三個直畫屬於中間的筆畫，不能太重，所以採取了「虛下筆」、長「垂注」的寫法，與第二筆和最後一筆的厚重有所分別，產生了體積、重量、視覺上的變化，而每一筆畫的粗細大小又恰如其分的在相對的位置上扮演了最佳的角色。

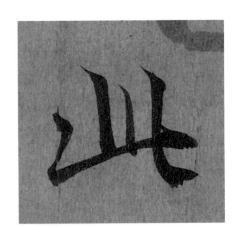

王羲之「此」字

行書運筆通常非常快速，王羲之可以在一字之中用了這麼多種變化的筆法，而且都寫得恰如其分，除了寫字的天份之外，無時無刻不在思索書法的美感，也是必備的重要因素。歷史上的有不少書法大家練字練到「池水盡墨」的故事，說明書法的功力不是憑借天才就可以輕易得到，從王羲之的每一個字的筆畫安排，也可以完全體會，深厚的書寫功力，必然來自長期嚴格且正確有效的訓練。

藏鋒

文徵明「是」字的用筆很明顯比較多藏鋒，即使是行書筆畫的連筆也是用藏鋒，這樣的字體顯得用筆力道比較重而不靈巧。

王羲之的字兼具靈巧與厚重，這和他巧妙交互應用露鋒、藏鋒有關，簡單的三個筆畫，「于」字的第一筆是一般方法上的藏鋒，第二筆露鋒，第三筆則利用橫畫轉直畫的時候藏鋒，簡單的于字因此有了諸多複雜的變化，字體輕盈凝重兼具。

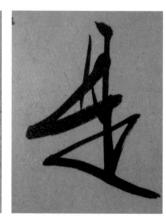

王羲之「于」字　　文徵明「是」字

實筆、虛筆

實筆：字體中有筆畫的部份，都是用實筆寫出來的，實筆就是毛筆與紙張確實接觸，紙、墨的表現非常實在。

虛筆，是指沒有寫出來，或者只有游絲式的筆畫，一般出現在筆畫和筆畫中間，是毛筆在筆畫間快速移動時，沒有完全離開紙面，「帶」出來的筆畫。

趙孟頫「乎」字寫法可以說是實筆、虛筆應用的典範，兩者的分別非常清楚，實筆筆畫的起、提、轉、運、收都很確實，而虛筆的處理也非常清楚，整個「乎」字就是實筆、虛筆的不斷互換，寫法非常精緻，好的筆法從趙孟頫「乎」字中完全展現。

有筆畫的地方，是用實筆寫出來的，沒有筆畫的地方（筆畫起收之間的連接），則應該用虛筆。

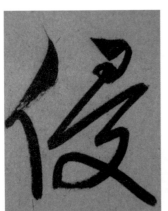

文徵明「侵」字

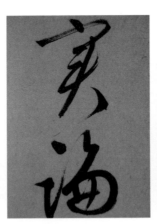

文徵明「實論」

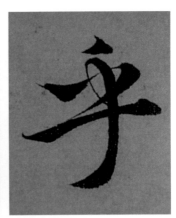

趙孟頫「乎」字

文徵明「實論」兩字的虛實筆畫分得比較清楚，而「侵」的虛筆則常常寫成實筆，所以字體筆畫力道粗細比較沒有變化。

和趙孟頫的字比較起來，文徵明的筆法很明顯比較簡單，沒有趙孟頫筆法的多變化，筆法的多變意謂寫字的技術的困難與高明，這也就是為什麼趙孟頫的書法成就比文徵明高的原因之一。

王羲之的「是」字的日接下半部的筆法也是虛筆寫成實筆，但由於接下來的筆法都是虛實相生變換，因此整個字並不呆板，反而因為虛筆變成實筆的寫法讓「是」字呈現很厚重的感覺，和趙孟頫「是」字的靈巧比較起來，可以看到王羲之的虛實運用突破了實筆是實、虛筆是虛的規則，而是以實際書寫的情形作相對的調整，這種調整在寫字的過程中要能瞬間完成，若沒有長期的自我要求，不可能做到。這也就是王羲之比趙孟頫更高明的地方。

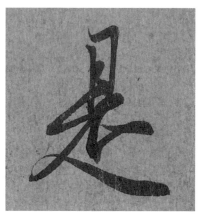

王羲之的「是」字

連筆、映帶

映帶，筆畫和筆畫之間，收筆向起筆運動的筆意，為「映帶」。「映帶」意謂前後筆畫的對映、連帶關係。

「映帶」必然是自然寫字的呈現，許多書法家為了表現「映帶」，經常刻意的寫、描、畫、補前後筆畫的「映帶」，使字體看起來很有行書的感覺，但細看卻絕對是不自然的。

為了「映帶」而刻意描、畫、補的方法，雖然粗看效果不錯，但卻是很不好的方法，其中損害了寫字的自然與流暢。偶爾的補筆是可以的，但一味用描、畫、補去表現行書的映帶與遊絲，絕對是寫字習慣的大傷害，沒有任何一個書法大家是用描、畫、補的方法寫字的。

「映帶」是王羲之筆法極為精采的特色之一，「情」字的豎心旁接青字的筆法即是映帶，筆畫斷開而筆畫連續，青字的起筆因此呈現由下到上、起筆之後再向右平推，到最後再向上翻筆，向青字的

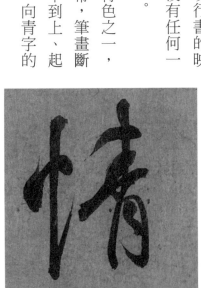

王羲之「情」字

直畫連接，光是這個筆法，沒有二十年以上的功力很難控制自如。

文徵明「青」字第一筆橫畫接直畫的筆法和王羲之類似，但筆畫的粗細、方向、力道的變化減少了，寫法簡單許多。

文徵明「青」字上半部的直畫上勾轉橫畫的映帶則非常漂亮，說明這枝毛筆的性能相當不錯，如果不過度使用的話，可以寫出很漂亮的映帶。

「青」字上半部的直畫上勾轉橫畫後的連筆運用如行雲流水。

「是」字下半部的連筆一氣呵成，輕重、緩急非常如意，每一個筆畫就是一個不同方向的轉折，沒有很高明的筆力寫不出這樣的字。

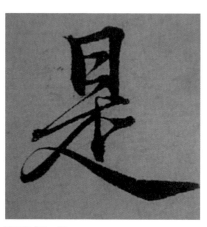

趙孟頫「是」字

文徵明「青」字

力道

力道是書法各種知識、技術中最難用文字說明的關鍵方法，如果沒有一定的訓練，不會看得懂書法的力道；看不懂力道，就很難理解書法的堂奧。

一個筆畫有沒有力道，並不是看筆畫的粗細、長短、大小而已，不是筆畫粗就有力，筆畫細就沒力，書法力道的表現和理解沒有這麼簡單、容易。

筆畫有沒有力道，要看是不是中鋒、運筆的速度是否恰當，墨和紙張的結合關係是否合適；如果沒有寫書法，或者不明白其中的技術關鍵，要看得出來筆畫的力道如何，並不是那麼容易。

一個字有沒有力道，以及力道如何表現，非常複雜，其中牽涉到筆畫間的配合，包括長短、粗細、快慢、大小等等，也包括了字體結構、字形特色等等，要看出這些元素，只有通過細讀書法本身，並不斷比較、分析、研究，才有辦法慢慢看出一點門道。

如果只是看一些形容詞堆砌的書法書籍，或者毫無保留的接受傳統談論書法的方式，對不寫字的現代人來說，要懂書法幾乎是不可能的。

不管如何，讓我們嘗試從筆畫的力道開始理解起。

有力、無力

作為書法史上難得一見的長壽書法家，文徵明的書法功力是不容置疑的，文徵明曾經自述每天寫千字文一通，是非常努力的書法家，同時他又特別長壽，如果從他發憤努力於書法的十八九歲開始計算，他一輩子的書法功力接近七十年，所以他的書法不但有個人的面貌，而且功力之深厚也很少有人可以和他相提並論。

事實上，文徵明小楷上的成就可以說獨樹一幟，即使小楷最受推崇的趙孟頫，還有自認為書法比趙孟頫高明的董其昌，都不一定比文徵明的成就高。

但以本書所舉的「是」字為例，還是可以看得出來，在書法力道的掌握上，和王羲之、趙孟頫比較，文徵明的力道還是最弱。

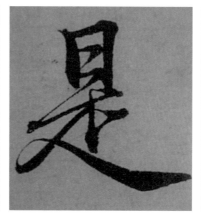

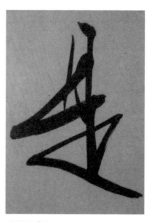

王羲之「是」字　　　　趙孟頫「是」字　　　　文徵明「是」字

必須特別提出的是，本書舉例的書法，文徵明的字是大字，每個字都不小於十公分，要寫這麼大的字，沒有高明的筆法和精湛的功力是很難寫好的，而趙孟頫〈赤壁賦〉、王羲之〈蘭亭序〉的字，頂多只有二點五公分而已。可見寫大字的力道，不一定比小字來得多，大字的力道表現，也不一定比小字明顯。書法力道的難於理解，可見一斑。

那麼，究竟是什麼原因造成這種情形？答案就在中鋒和速度。文徵明的筆法由於受到毛筆的影響，所以轉折非常生硬，他的筆畫是在毛筆筆尖尚未完全轉好方向，就太快寫下一筆，所以力道無法完全傳達到紙面上，毛筆與紙張的接觸不夠「垂注」，筆畫的力道顯得薄弱。

書法力道的表現，和毛筆、紙張之間的搭配是否適當有很大的關係，如果毛筆和紙張的搭配不適當，就很不容易寫出適當的風格。

一般人看書法常常只看寫字的技術，然而字體的風格和技術雖然相關，但寫字的技術卻受到毛筆和紙張種類的影響。

文徵明〈梅花詩〉中的某些缺點，就是毛筆不適當造成的，但由於文徵明的功力深厚，所以在毛筆紙張不搭配的情形，仍然可以有很好的表現。如果選用適當的

毛筆和紙張，這件作品一定可以寫得更精采。

有人說，高手寫字不需要好筆，這種錯誤的觀念實在是害人害己。

趙孟頫「是」字的力道可以從筆畫的剛勁看得出來，他筆筆中鋒，運筆的速度很快，短橫畫是下筆就到位，立刻再往回彈，筆尖形成映帶向下一筆迅速、準確移動，長橫畫也是快速運筆，筆畫長而有力，即使細如游絲，用筆力道也很強勁。沒有很精確的筆法不可能寫出這樣的字，沒有很好的毛筆，也寫不出這麼精采的筆法。

王羲之「是」字和趙孟頫的不同，王羲之是用的都是實筆，因此筆畫更厚重，加上映帶的對照，整個字的力道和外形相當契合。

趙孟頫在〈蘭亭十三跋〉中，說王羲之的〈蘭亭序〉是用退鋒的毛筆所寫，這是錯誤的，從「神龍半印本」的唐摹〈蘭亭序〉，可以很清楚看到許多筆畫的精微的游絲，只有一根毛在紙上映帶，並產生非常精采的筆法呈現，沒有很好的毛筆，不可能寫出這麼細緻的筆法。

趙孟頫之所以會認為〈蘭亭序〉是用退鋒的毛筆寫的，原因在於他臨摹、研究的〈蘭亭序〉是石刻的版本，石刻沒有辦法表現出極為細緻的墨跡筆法，很多地方

都被省略了，因此看起來像是用退鋒的毛筆寫的。

現代的照相、掃描、印刷技術非常發達，許多原件放大的版本幫助我們看到以前所看不到的細節，對書法的理解也可以達到以前達不到的境界，因此學習書法應該與時俱進，不能固守古代的觀念，以為古人的觀念是絕對正確的；最正確的方法，應該是從書法本身去研究、理解，而不是以古人的說法為定論。

粗細

書法力道的表現並非以粗細為指標，而是要看筆畫的質感，凡是中鋒用筆的筆畫，加上適當的速度，就會力道，如果不是中鋒，書寫又沒有速度，就不會呈現力道的強勁、雄渾。

「驟」、「悲風」的粗細相差數倍，但同樣都

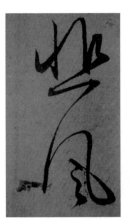

趙孟頫「悲風」

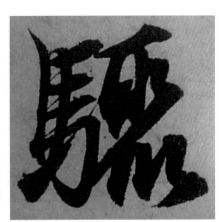

趙孟頫「驟」字

表現出力道的強勁，要注意的是，「驟」的筆畫雖然粗，但卻不臃腫，「悲風」的筆畫有些細到像游絲，但卻剛強到像鋼絲一樣，彷彿可以切開紙面，這種力道的表現，只有筆畫保持中鋒才可能做到。

王羲之「觀」的筆畫相當重，但整個字卻極為挺拔，從那些長的筆畫還可以看得出來，除了長之外，還有力道大小、方向、形狀的變化，注意每個長筆畫最後的結尾都收筆形成小圓，這種寫法增加了筆畫的渾厚質感，並且積蓄力量，以便改變筆鋒的方向，繼續下一筆的書寫。「仰」字筆畫非常細，由於側鋒下筆，人字邊出現「賊毫」，這是在筆尖稍上方的筆毛沒有完全貼合毛筆，在側鋒運筆時出現的痕跡。側鋒也就是偏鋒，原本很寫出疲軟的筆畫，但注意王羲之在筆畫終端的回鋒處理，毛筆向筆畫的反方向收筆，筆畫的形狀被修正成中鋒的樣子，所以力道依舊非常挺拔，回鋒是整理力道、筆

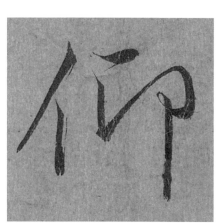

王羲之「仰」字

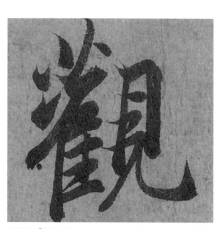

王羲之「觀」字

毛的重要功夫，所以仰字的右半部，可以以完美的中鋒運筆。

速度

行書書寫的速度比楷書快，這是一般的概念，但究竟要寫多快才是正確？

行書速度是比較快，但快慢是形容詞，不同的書寫者會有不同的速度，在網路上面有許多書法影片，光是行書的速度，就有很多種寫法，有的飛快，有的其實龜速，而且不斷的用「畫」的方式去修飾出行書筆畫的特色，有的還時不時的「補筆」，把行書的出鋒、游絲、映帶畫出來，如果不明白什麼是正確的筆法，很容易被這些影片所影響，而養成許多壞習慣。

基本上，不管楷書、行書、草書，正確的書法筆畫都應該一筆而成，其中的快慢、粗細、大小、形狀、力道、轉折的種種變化，都應該在「一筆寫過」的原則下完成。

要「一筆寫過」，而又能表現出快慢、粗細、大小、形狀、力道、轉折，就必然需要在一筆之中，表現出各種變化，其中的複雜技巧，當然就不是單純的飛快可以承擔。

再者，行書速度還受到字體風格、大小、毛筆、紙張種類的影響，因此並沒有一定的規律可以遵循，但無論如何，行書速度的快慢都以能夠表現適當的筆法為原則。

從文徵明、趙孟頫、王羲之的「是」字，大概可以判斷出文徵明的速度最慢、趙孟頫的速度最快，王羲之居中。

文徵明運筆速度比較慢的原因，一是字比較大，毛筆在紙張上面運動的速度感沒有那麼明顯，長約十公分的橫畫總是要一二秒才寫得出來，二是速度感因此不會那麼強烈，趙孟頫的字只有二點五公分左右，從起筆到收筆，大概只要三分之一秒就可以完成，再加上長短筆畫的搭配、輕重的變化，趙孟頫的運筆在某些地方幾乎是「瞬間彈跳」，這種寫字的工夫可以說是一種「絕技」。

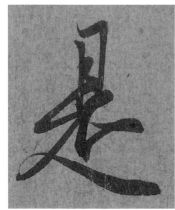

王羲之「是」字

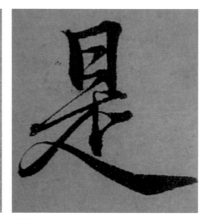

趙孟頫「是」字

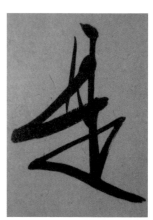

文徵明「是」字

節奏

行書技巧中，力道和節奏是最難掌握的二大元素。很多人學習書法，常常以為寫熟了就會行書，這是最大的錯誤觀念之一。事實上，行書的節奏極為困難，歷史上行書寫得好的書法家沒有幾個，一個時代可以出現那麼兩三個人，就已經非常屬害了。以「北宋四家」蘇東坡、黃山谷、米芾、蔡襄來說，行書寫得好的，也就是蘇東坡、黃山谷和米芾，蔡襄是以楷書聞名的，他的書法很有功力，可是行書還不能列入大家的行列，行書的困難可見一斑。

書法完成後就是靜態的存在，因此如何從靜態的書法去還原出原來書法家寫字的節奏，沒有經過指導和訓練，不大可能學得會。

這裡的舉例，同樣是「是」字，之所以不斷用同樣的字舉例的原因，是要讓大家熟悉一個字，然後不斷深入分析，如果每次都拿不同的字來分析不同的元素，那麼可能會以為舉的例子才有要分析的明顯特色，因而忽略了每一個字其實都包含了以上所說的筆法和重點。

文徵明的「是」字節奏比較不明顯，除了和字的大小有關，主要還是個人的寫字習慣，不僅是〈梅花詩〉中如此，文徵明其他的書法，節奏也都不像趙孟頫那麼明顯。

趙孟頫的書寫節奏變化非常大，輕重緩急的分別非常清楚，而重點是，即使變化這麼大，所有的技術仍然是在控制之中，而且表現得非常恰到好處，趙孟頫書寫技術之高明，在筆畫的不斷虛實、輕重變化中，完全是可以看得出來，也是比較容易理解的。

王羲之「是」字的節奏在上半部比較和緩，到了下半部速度加快、輕重的變化也增加，這和「是」字的字體結構本身有關係，如果從「調和」的角度來看，王羲之比趙孟頫的更加自然，而變化也比較多。

筆順

行書因為連筆的關係，或者是簡筆的關係，行書的筆順有時會和楷書不同，甚至同一個字會有不同的筆順，因此在寫楷書的時候，最好就依照行書

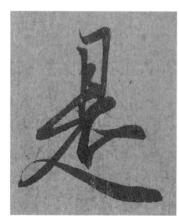

王羲之「是」字

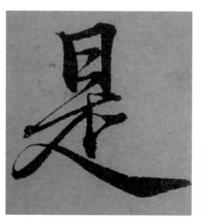

趙孟頫「是」字

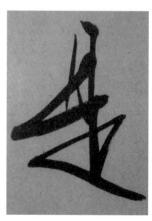

文徵明「是」字

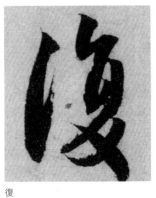

復

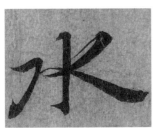

水

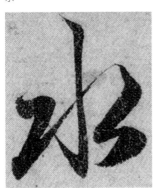

水

的筆順書寫，這樣寫到行書的時候就不必再重學一次，要建立新的習慣。

行書的特殊筆順都和運筆的方法有關，所以一定要熟記這些筆順，否則就看不到行書的筆法，看不到，就寫不到。寫不到，也就看不到。

以下舉出幾個常見的行書筆順，請大家留意、熟悉。

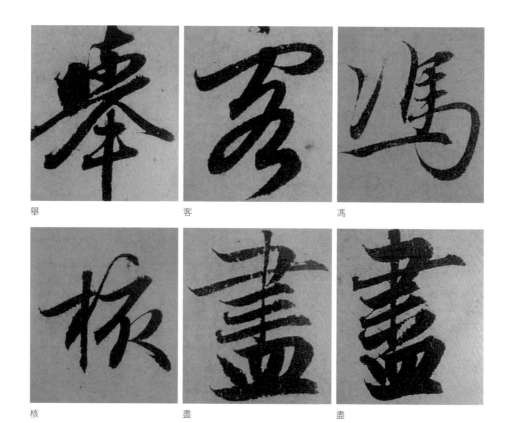

舉　　　　客　　　　馮

核　　　　盡　　　　盡

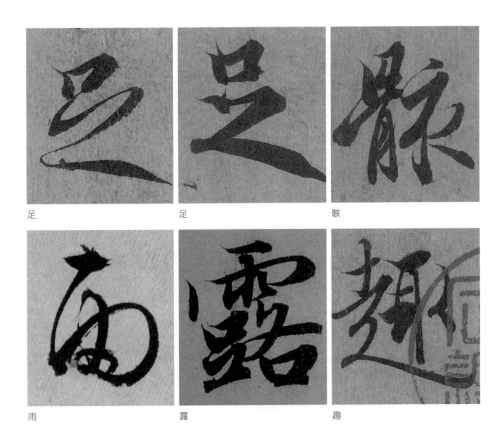

足

足

骹

雨

露

趣

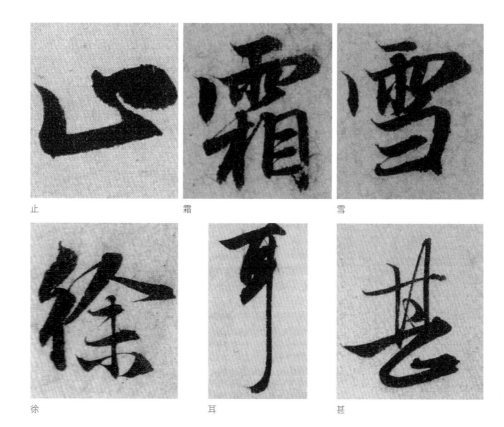

止　　　　　　　霜　　　　　　　雪

徐　　　　　　　耳　　　　　　　甚

第叁章
結構

漢字結構的三大原則

漢字的結構從甲骨文到現在通用的楷書，形狀有極大的改變。

但從甲骨文、金石、大篆的奇形怪狀，到小篆的規格化、以致隸書、楷書的形成，其實漢字結構的特色早就已經形成了幾個非常明顯的原則，這些原則成為了漢字結構的基本原理，也成為後來漢字發展的基礎。古人雖然沒有歸納出文字性的結論，但實踐上，其實已經完成了漢字結構的基本原理。

這些漢字結構的基本原理，最主要的就是三大原則：

1 橫畫平行

2 直畫垂直

3 筆畫等距

平行、垂直、等距是數學的關係，是絕對值，不會因人而異，所以具有四海皆準的共通性。

有了這三個原則，漢字的發展才有一定的方向，也才會變成後來楷書的樣子，

而寫出來的字之所以美或不美，也都和這三個原則有莫大的關係。

因此，了解書法——漢字結構的基本原則，可以說就是字體之所以美觀的原因，楷書如此，行書亦然。

中心線

漢字最重要的原則之一，就是每一個漢字必然有中心線（重心），字體筆畫並在中心線左右兩邊，有對稱、等長的特色。

對中心線的掌握，可以保證一個字的「端正」而不傾斜，任何一個楷書都有這樣的特色。

但行書的書寫比較快速，難免在形狀、對稱上沒有辦法做到完全、完美，而且行書的字形因為筆法的關係，有些筆畫改變了形狀、結構，而不再像楷書那樣有嚴格的規律，行書字體形狀的改變，也改變了書法字體的審美重點。

楷書字體的筆畫平衡是一種靜態的、幾何式的平衡，而行書字體的平衡，則是一種動態的、力學上的平衡，比楷書的靜態平衡更高明、更困難，也更不容易表現

和理解。

因為從靜態平衡轉向動態平衡，行書之美不但考驗書寫者的功力，其實也可以用來檢驗觀賞者的眼力，如果看不到行書中這些動態的、力學上的平衡，當然就表示不是真正懂得行書。

文徵明的「是」字很明顯沒有達到中心線的嚴格要求，因此整個字的中心線移到了日的右邊。但中心線的右移並不影響文徵明這個字的表現，因為他用「是」字其他筆畫的粗細、長短，讓「是」字整體還是維持在一個非常穩定的狀態，寫「是」字大概只要花十秒的時間，在這麼短的時間內要決定什麼筆畫寫多長、多重，非常困難，而且筆畫都是一筆而成，因此何處該長、該短、應輕、應重，使整個字可以有很好的表現，沒有非常高明的書寫經驗和功力，以及良好的寫字習慣，不可能在這麼短的時間內把字寫好，甚至把缺點變成優點。

許多人寫字常常不能控制毛筆，也不知道筆畫的形狀、長短、大小、粗細、輕重，以及角度、力道、轉折如何「有意識」的控制，只是「覺得」寫多了就會，這種情形可以說完全不明白寫字的方法，也因此對寫字不能有敬意，更可以說明對歷史上的經典完全無法體會。

中心線（移到日的右邊）

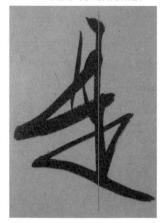

文徵明「是」字

中心線

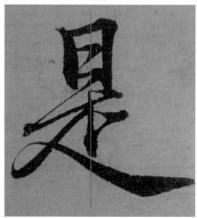

趙孟頫「是」字

中心線

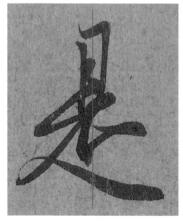

王羲之「是」字

學習經典要有敬意，寫字也要有敬意，不要以為學了就會、看了就懂，如果這麼簡單，王羲之、趙孟頫、文徵明也就不會這麼重要。

經典的作品一定具備相當高深的技術，普通人很難學會，更難超越，但經由經典的學習，至少可以提升眼力，學習正確的方法，雖然不一定學得會，但至少可以學會欣賞，而不是很膚淺的印象式理解而已。

王羲之、趙孟頫的「是」字中心線都保持在日字的中央，「是」字中心線並非完美平均分割兩邊的筆畫，因此在書寫的瞬間，要快速「微調」筆畫的輕重長短，使整個字最終還是保持一種完美的動態的、力學上的平衡。

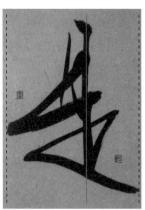

中心線（移到日的右邊）

重

輕

雖然中心線右移，利用筆畫粗細、長短，仍然維持平衡的狀態。

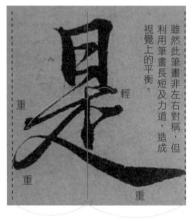

中心線

重

輕

重

重

雖然此筆畫非左右對稱，但利用筆畫長短及力道，造成視覺上的平衡。

視覺上的左右對稱

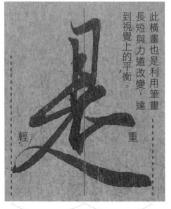

中心線

輕

重

此橫畫也是利用筆畫長短與力道改變，達到視覺與到視覺上的平衡。

視覺上的左右對稱

左右對稱

　　中心線確定之後，很重要的技巧就是左右對稱，在楷書中，大部份字的橫畫應該都被中心線平分，但在行書的左右對稱，則是一種比較動態的平衡——不是同一筆畫的平分，而是力道的平分。

　　簡單來說，行書的左右對稱並不一定表現在同一筆畫上，但最長的筆畫在字的左右兩邊一定可以找到對應的筆畫，這是力道、幾何、數學上所造成的視覺上的平衡。

幾何原則

　　字體的幾何原則，是指漢字結構具有一定的幾何性，所以才會在視覺上覺得合理、穩定、好看。

　　楷書的幾何性是比較容易分析的，因為楷書的中心線、幾何性結構，尤其是一個字的等邊三角形結構，比較容易發現，行書的幾何結構就有比較多的變化，但幾何結構的原則仍然是不變的。看書法如果不能看到這些字體的幾何結構，寫書法如果不能掌握幾何結構，就不能真正欣賞書法。

　　以下舉例，希望讀者可以掌握什麼是行書的幾何結構。

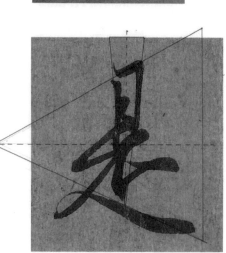

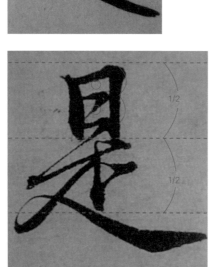

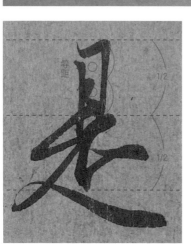

數學比例

　　無論行書、楷書，字體各部份的比例都一定要有簡單的二分之一、三分之一比例，筆畫和筆畫之間的距離也都應該儘量保持等距，否則字就不會大方、好看。

　　行書因為運筆快速的原因，字體結構會有一定程度的變形，筆畫之間的距離也可能產生鬆、密的變化，但這些變化都是小部份的變化，最大部份的筆畫與結構，還是應該符合數學比例。

新晴雨家静

兩蘭遊那

葛生上徃

發入海謗

行氣要統一，又要有變化

行氣，是書法的特別術語，指寫字時的韻味、風格的整體流暢性與統一性。

筆法是寫出一個筆畫、一個字體的方法，而行氣就是這些筆法在風格、韻味、技術的流暢性與統一性。

行氣表現在一個字上，更表現在整件作品之中。行氣不好的字，看起來不會流暢、有精神，行氣不好的作品，很難讓人覺得好看。

行氣要統一，行氣統一才有風格、韻味可言，但行氣又要有變化，沒有變化的行氣就像沒有旋律節奏的音樂，一定顯得死板。有變化的行氣無論一個字或一整件作品，才會有節奏感，生動而自然。

行氣的統一

行氣的統一表現在寫字風格、節奏、韻味的一致性上，每個書法家必然都是技術純熟的，因此他的風格、節奏、韻味也都是固定的，這些固定的風格、節奏、韻味來自長期累積的寫字習慣，高明的寫字習慣必然包含所有高明的筆法，可以在瞬

間完成各種高難度的書寫動作，以及使用不同毛筆、不同紙張時，仍然可以寫出漂亮的筆畫、結構、墨韻和行氣。任何一位大師的作品，必然都是長期功力累積的結果，並且都可以在書寫時達到隨心所欲的地步，沒有這種功力，想要寫出好的書法作品，那是不可能的事。

從統一的行氣，最可以看出什麼叫做功力。

文徵明〈梅花詩〉、趙孟頫〈赤壁賦〉、王羲之〈蘭亭序〉，主體的風格都非常統一，字體的風格都非常統一，都具有很明顯的個人風格。

文徵明〈梅花詩〉高四十七點五公分、長四百二十公分，是一件很大

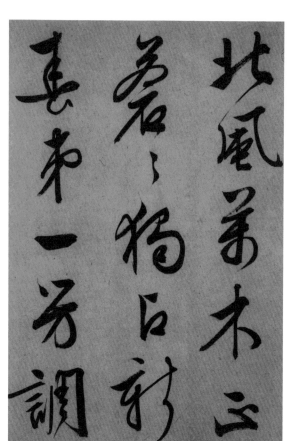

文徵明〈梅花詩〉局部

美人兮天一方客有吹洞簫者

倚歌而和之其聲嗚嗚然如怨如

慕如泣如訴餘音嫋嫋不絕如縷

舞幽壑之潛蛟泣孤舟之嫠婦

趙孟頫〈赤壁賦〉局部

的作品，而且文徵明寫這件作品的時候已經八十三歲高齡，功力爐火純青，神氣飽滿，幾乎完全看不出來是八十三歲的老人所寫，這麼大的作品，從頭到尾的風格、寫法都很統一完整，非常難得。

趙孟頫的〈赤壁賦〉則帶有比較多的風格變化，一方面〈赤壁賦〉的文字比較長，二方面趙孟頫有意在一件作品中表現不同的書寫元素，使作品的豐富性更多，其中變化，我們留在下節討論。

王羲之〈蘭亭序〉的行氣變化也比較大，尤其前後用筆的差異性非常大，這是因為受到書寫內容的影響，所以在行氣上有比較大的起伏變化，王羲之這種行氣的變化和趙孟頫又不一樣，我們也留在下節討論。

行氣的變化

趙孟頫的〈赤壁賦〉有許多段落出現很明顯的風格變化，如「水光接天，縱一葦之所如，凌萬」一行，仔細分析，可以看到這一行的書寫節奏，實際上應該是：

水光

接天

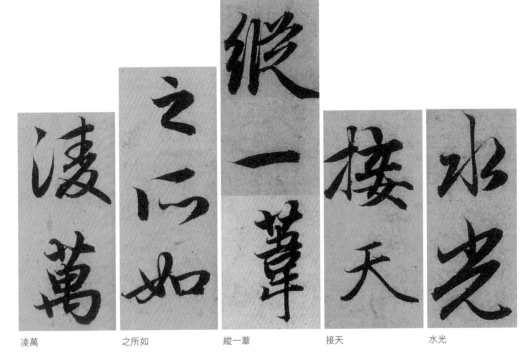

凌萬　　　之所如　　　縱一葦　　　接天　　　水光

趙孟頫〈赤壁賦〉

縱一葦

之所如

凌萬

以上的字是一組一組書寫，而在筆法上加以變化。

「水光」，用筆比較重的行書筆法。

「接天」，則改為下筆比較輕的楷、行筆法。

「縱一葦」，則是很標準的趙孟頫行書筆法，筆法非常細緻，特別注意筆畫的間距、筆畫的連筆，都非常精微、準確。

「之所如」，是草書，在這裡用草書，除了之所如三字的草書寫法很漂亮，同時也是因為這三個字在王羲之的草書經典《十七帖》中經常出現，練過《十七帖》的人，碰到之、所、如這些字，很容易就用草書處理，除了表現自己的書法修養，同時也有調整行氣節奏的作用。

「凌萬」再回到標準的趙氏行書筆法。

以上這些筆法的變化很明顯是刻意安排的，雖然說寫這一行字的時候大概只有一兩分鐘，幾乎沒有什麼時間去思考，但以趙孟頫這樣熟練的書寫者來說，種種筆法的穿插運用，必然已經非常熟練，甚至可以說已經熟練到了成為反射動作的地步，這種刻意改變的筆法，是作者在長期的書寫中漸漸發展出來的一種模式、習慣，這種寫字的模式、習慣，讓趙孟頫在寫字的時候可以轉換不同的筆法、字形，而又能夠保持一定的風格，所以雖然在一行之中改變多種書寫風格，但卻沒有造作、刻意的痕跡。這種功力當然不是一年兩年就可以練成的，甚至要能夠欣賞這種筆法的變化，恐怕也得需要一定的修養，否則也是看不懂。

在趙孟頫之前，似乎比較少看到書法家用這種方式寫字，因為元朝之前的書法家，大都只專注在一種書體上，例如，「北宋四家」蘇東坡、黃山谷、米芾、蔡襄，他們的幾乎只寫自己的風格。其中黃山谷雖然也擅長草書，但他的作品中也很少像趙孟頫把楷行草三種風格同時寫在一件甚至一行之中，其中的關鍵，當然是趙孟頫是一個技巧非常高明的書法家，所以他可以駕馭完全不同的風格在同一作品上，而又能夠保持相同的行氣。

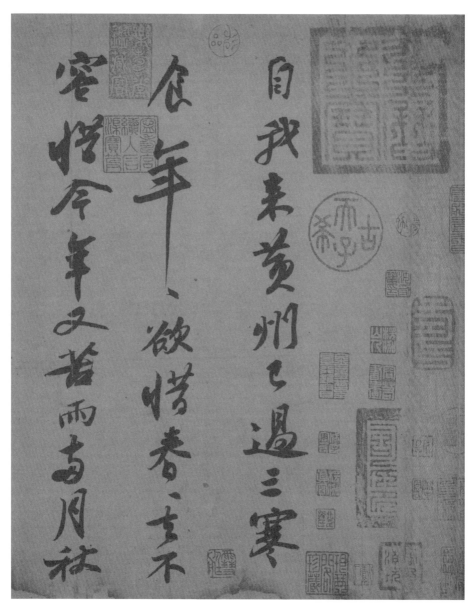

蘇東坡〈寒食帖〉局部



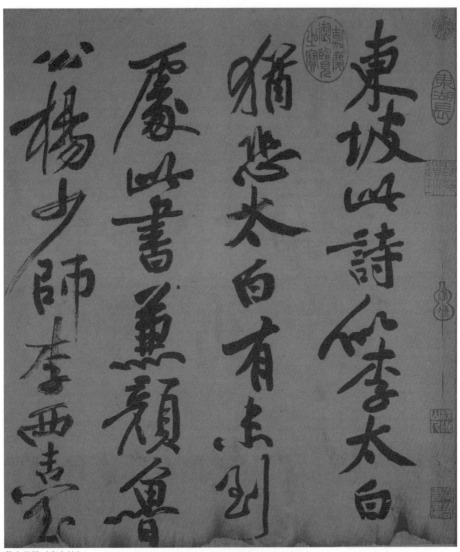

黃山谷跋〈寒食帖〉

米芾〈值雨帖〉

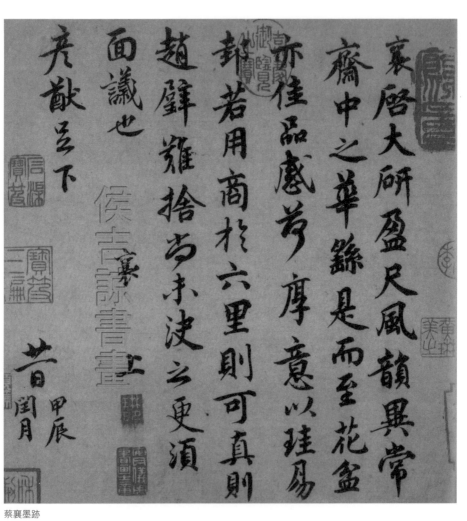

襄啟大研盈尺風韻異常

齋中之華縣是而至花盆

亦佳品慶芳厚意以珪易

郵若用商於六里則可真則

趙璧雖捨為未渡之更須

面議也

堯猷足下

侯吉甫詠書畫

昔閏月甲辰

蔡襄墨跡

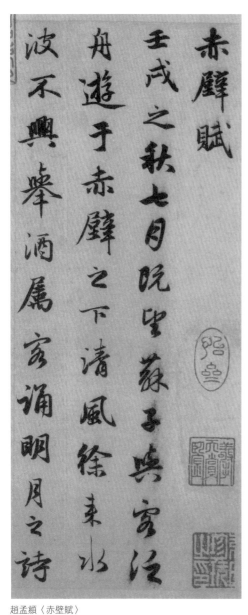

趙孟頫〈赤壁賦〉

一般來說，書寫一件作品的時候，剛剛開始的筆法一定會比較拘謹、慎重，而後才會慢慢放開筆墨，很自在的書寫。

在趙孟頫〈赤壁賦〉中，從標題〈赤壁賦〉三字一直到「七月」兩字，筆法都比較慎重，在「既望」之後，才從容自在、自由流暢起來。

王羲之〈蘭亭序〉有點不大一樣，這件作品似乎一開始的寫字狀態就很從容、流暢，即使在第一行就出現缺字的情形，但筆法依然非常瀟灑、精緻。

一世或取諸懷抱悟言一室之內
或因寄所託放浪形骸之外雖
趣舍萬殊靜躁不同當其欣
於所遇暫得於己快然自足不
知老之將至及其所之既惓情
隨事遷感慨係之矣向之所
欣俛仰之間以為陳迹猶不
能不以之興懷況修短隨化終

不痛哉每攬昔人興感之由

若合一契未嘗不臨文嗟悼不

能喻之於懷固知一死生為虛

誕齊彭殤為妄作後之視今

由今之視昔

敘時人錄其所述雖世殊事

異所以興懷其致一也後之攬

者亦將有感於斯文

悲夫故列

王羲之〈蘭亭序〉

傳說王羲之寫〈蘭亭序〉的時候是酒意微醺的，也傳說王羲之酒醒之後又重新寫了數百次〈蘭亭序〉，但都沒有第一次寫得好。

由於我們現在看到的〈蘭亭序〉是唐朝的摹本，也無法考證這個版本的〈蘭亭序〉是根據王羲之的什麼版本的〈蘭亭序〉來臨摹，因此無法判斷我們看到的「神龍半印本」〈蘭亭序〉，王羲之在當時的書寫狀態如何。

但從現在的版本判斷，王羲之實在不愧書聖兩字的稱譽，因為〈蘭亭序〉的筆法精緻、完美、統一中有變化、變化中有統一，綜觀歷史上的所有書法名作，確實無一可以和〈蘭亭序〉並駕齊驅。

〈蘭亭序〉的筆法基本上是一筆接一筆、一字接一字的變化，不像趙孟頫〈赤壁賦〉那樣刻意的展現書寫的功力，〈蘭亭序〉只是一個字一個字的寫下去，但筆法的精緻完美、前後呼應，都到了很難再現的地步。

〈蘭亭序〉的筆法行氣還有一個非常明顯的變化，就隨著書寫內容（文字）的改變，用筆節奏有相當大的改變。

比較〈蘭亭序〉的前段和後半部，可以看到前段的筆法比較精緻，非常細膩的控制著用筆力道的輕重，而到後半部的筆法就顯得放縱一些，並且帶有更多的情緒

王羲之〈蘭亭序〉局部

在筆畫和結構之中，這完全是筆法受到文字內容的牽引、啟發、刺激，而後才有可能出現的書寫表現。

傳說王羲之曾經再寫過數百次〈蘭亭序〉，但都沒有第一次寫的好，原因就在於沒有辦法重現第一次寫的時候對文字的那種感應。

文字內容和書寫形式完全結合的狀態，會激發出最完美的書法，〈蘭亭序〉如此、顏真卿〈祭姪文稿〉如此，蘇東坡〈寒食帖〉，也是如此，就行氣來說，這是書法達到完美的最高境界——不是形式上的完美，而是行氣上的完美，很多人沒有辦法理解為什麼「三大行書」都有錯字、漏字，而卻可以成為最高成就的書法，原因就在於他們看不懂什麼叫行氣。

書法的字體、格式是外在的招式，而行氣則是內在的精神，捨精神而重招式是不懂書法的人會犯的錯誤，甚至許多書法家也未能明白其中的道理，因此一輩子寫字總是追求單字字體的完美，卻不知因此而犧牲了書寫的節奏、情緒與情感，其中得失，不言可喻。

王羲之〈蘭亭序〉局部

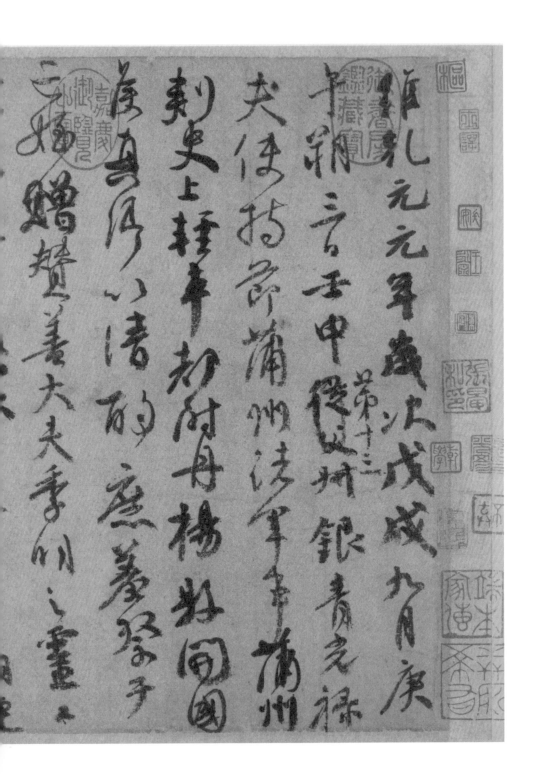

階庭蘭玉宗廟瑚璉每慰人心方期戩穀何圖逆賊間釁稱兵犯順爾父竭誠常山作郡余時受命亦在平原仁兄愛我俾爾傳言爾既歸止爰開土門土門既開凶威大蹙賊臣不救孤城圍逼

顏真卿〈祭姪文稿〉

第伍章
風格

風格的形成

藝術風格的形成，有非常複雜的原因，尤其是書法；每一位書法家都必然受到在他之前的書法家的影響，許多書法家也都會有他自己喜愛的風格，從而認真臨摹、學習，甚至到了逼真的地步，例如趙孟頫學王羲之、文徵明學黃山谷，都有很高的成就，但這些臨摹的功夫也並不盡然是個人風格出現的原因。

總體來說，影響個人風格的原因非常複雜，而以時代風格、時代的工具材料以及個人的性情三者，最具關鍵。

時代的影響

一個時代有一個時代的政治、經濟、軍事、社會文化的風氣，以及獨特的物產環境，這

唐 虞世南〈孔子廟堂碑〉

些因素影響了一個時代的審美觀念，當然也會影響一個時代書法風貌。

例如唐朝初年，整個社會充滿一種高度進取的力量，唐太宗在位時的軍力強大、政治開明穩定、重視文化、百業俱興，所以當時的書法，表現出了剛強而雄健的風格，無論歐陽詢、虞世南、褚遂良，他們在有意無意之中，開創了書法風格。

王羲之、趙孟頫、文徵明生存的年代社會風氣差異極大，表現在書法中的特色也因此非常明顯。

唐 褚遂良〈陰符經〉

時代的風氣

王羲之身處的

晉朝雖然政治上受

到北方政權的壓力，

但魏晉南北朝總體

來說是一個重新建

立社會秩序和價值

觀的時代，加上文

學、思想的累積發

展，也都剛好到了藝術思想真正獨立的年代，所以晉朝的書法，就如同當時的文學、

思想，都強烈追求「美感」，晉人高度追求視覺上的美感，包括對人物的容貌、服飾、

言行舉止的表現，都有強烈的美感追求。

每一個時代的美感追求也都各有特色，晉朝的時代美學，一般認為是瀟灑、風

流的美學，而具體來說，可以說晉朝美學追求的是「神仙式」的境界，一切都要不

食人間煙火般，縹緲、空靈、幻想。

晉朝文學以曹植的〈洛神賦〉為典型，文章中處處是縹緲空靈的句子──翩若

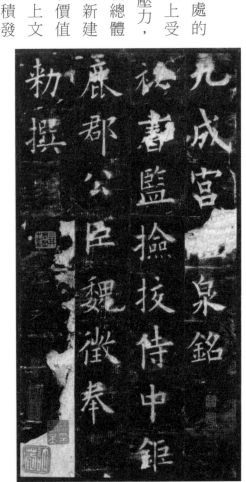

唐 歐陽詢〈九成宮〉

驚鴻、婉若游龍；髣髴兮若輕雲之蔽月，飄颻兮若流風之迴雪；飄忽若神，凌波微步——這些句子不但是〈洛神賦〉的文學主調，也是當時人們品評、討論人品、書法的時候常常會用到的句子，其中「翩若驚鴻、婉若游龍」，就是在《世說新語》等許多書裡，專門用來形容王羲之和他的書法的句子。

因而欣賞的書法，不能不看到這種「翩若驚鴻、婉若游龍」的行草筆法。

要注意的是，並不是所有的行草筆法，都是「翩若驚鴻、婉若游龍」的，唐朝張旭、懷素的草書，就另有特色，張旭、懷素的草書狂妄、放縱，下筆如狂風暴雨，運筆如電閃如露，非常激情忘我，非常的酣暢淋漓，但卻沒有「翩若驚鴻、婉若游龍」的感覺。

王羲之的筆法極其精緻，從筆畫的形狀、大小、長短、粗細、力道、轉折的各種變化，都非常的流暢婉轉，除了他個人的習慣所致，和流行空靈、絕美的時代

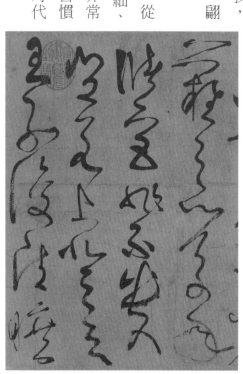

唐　張旭〈古詩四帖〉

美感有很大的關係。

趙孟頫活躍於異族統治的元朝，元朝非常壓抑漢人文化，但同時也想盡辦法拉攏漢人士族加入官僚的行列，趙孟頫就是在這種情形下進入朝廷當官，雖然受到重視，但並未掌握實權，雖然表面上榮華富貴，但受到堅持漢人正統的人士的批評和排斥，因此趙孟頫實際上是處於身心內外不一致的年代。

然而趙孟頫的書法卻在這樣的時代表現出驚人的成就，並且對整個時代的書法，產生了扭轉乾坤式的影響。

趙孟頫以宋朝宗室入仕元朝而被大肆攻擊的論調，是在明、清改朝換代的時候，而在元朝當時，趙孟頫的作為其實並沒有受到太多的批評，原因恐怕是同時代的人有相同的生活經驗，所以對趙孟頫的選擇沒有那麼多道德批判。

甚至，翻開元明兩代的書法史，趙孟頫的聲譽之隆、地位之高，可說無人能及，也就是說，趙孟頫的書法成就和他的人格操守，在元明之際是完全不受懷疑的，這也可以說明，為什麼趙孟頫的書法可以一直保持那種技術華美的貴族式優雅，而沒有一點點苦澀。

趙孟頫極受元世祖忽必烈推崇，忽必烈視趙孟頫為「神仙中人」，忽必烈重用

漢人、在政治上力求華化，更任用南方漢人來建立功業，趙孟頫在這種情形下得以完全發揮他的藝術長才，展現漢文化的魅力，對忽必烈來說，趙孟頫應該正是他心目中最理想的政治、文化化身。

或許這樣我們才有辦法理解趙孟頫如何可能在那樣的時代，發展出那樣精緻的書法。除了個人的天份，如果沒有時代的需求，趙孟頫的風格恐怕不一定可以充份發揮。

文徵明在書法史上也是一個表現了時代風格非常典型的例子。

文徵明生長的年代，是中國歷史上最富裕的和平的年代之一，而他所身處的蘇州，則是歷史上最繁華、綺麗的地方，加上整個家族、長輩、親友都有相當高明的書畫造詣，文徵明可以說生活在文人最嚮往的環境和年代之中，文人追求嚮往、經歷和創造的儒雅、精緻、閑靜的生活情調，也就理所當然成為文徵明書畫的風格與境界。

事實上，整個吳門畫派、吳門書派的風格，從文徵明的師長沈周、徐啟禎開始，到他的同輩、小友祝枝山、唐伯虎、仇英、王寵等等，書畫風格無一不是儒雅、精緻與閑靜，雖然當時也有祝枝山、徐渭、陳道復的草書和大寫意花卉等比較奔放的

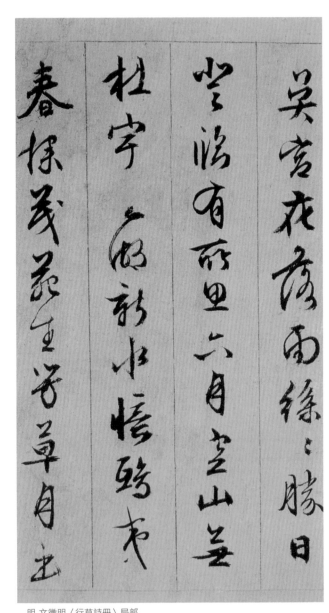

明 文徵明〈行草詩冊〉局部

風格，但總體來說，吳門畫派的時代風格，還是屬於儒雅與精緻的。

時代的工具材料

在歷史上，書法家並沒有什麼機會意識到書寫工具材料對書法的影響，因為所

有的書法家都只是使用一時一地的毛筆紙張，不會特別想到他使用的毛筆紙張是不是和古人不一樣。

然而每一個時代因為工藝科技、經濟條件、地理環境、就地取材的不同，都有那個時代才有的特別的工具材料，毛筆紙張的不同，也影響了書法家的風格表現。

晉朝的紙、筆

王羲之〈蘭亭序〉是書法史最有名的作品，也是唯一一件留下使用毛筆、紙張種類名稱的名作。

相傳王羲之寫〈蘭亭序〉時用的是鼠鬚筆、蠶繭紙。因為〈蘭亭序〉太有名，所以鼠鬚筆、蠶繭紙也成為歷代書法家追求的夢幻逸品，所引起的爭論也很多，鼠鬚筆、蠶繭紙是真的用鼠鬚、蠶繭做的嗎？從名稱上看，好像是，但如果是用蠶繭做的紙，那就不應該是紙，而是絹，因此鼠鬚筆、蠶繭紙的鼠鬚、蠶繭應該都是形容詞，而不是真正的材料。

雖然鼠鬚筆、蠶繭紙的真實面貌已經很難考證，但從筆紙的名稱，可以推測王羲之用的是尖硬的毛筆，以及潔白如蠶繭的紙張，應該都是極上等的東西。

趙孟頫曾經說王羲之寫〈蘭亭序〉用的是已經退鋒的毛筆，從神龍半印本〈蘭亭序〉可以證明，趙孟頫的看法是錯的，而趙孟頫之所以認為王羲之的毛筆已經退鋒，主要原因是趙孟頫當時只能從石刻拓本去研究〈蘭亭序〉，像神龍半印本〈蘭亭序〉那種纖毫畢露的筆法，細到只有一根毫毛的映帶游絲，石刻本是無法呈現的，也可以因此了解為什麼趙孟頫的書法雖然號稱「超唐入晉」，但實際上趙孟頫的書法比起王羲之來，還是有雲泥之別，主要的原因，即在趙孟頫學習晉人書法時未能掌握最精緻的範本，或者說已經是簡化許多的筆法，因而趙孟頫的書法，終究不能與王羲之相提並論。

除了製作材料不一樣，晉朝的毛筆、紙張的形製也和後代不一樣，現代的書畫紙張大多綿軟、厚度約略可以透光，但王羲之那個時代的紙張比我們現在用的紙張厚。王羲之的時代是一個對書法特別講究的時代，所以在記錄當時名人的名作《世說新語》中，也記錄了當時使用的紙張「厚如紙板」，這也證明王羲之那個時代所使用的紙張與後代的紙張有很大不同。另有記錄王羲之一次送給謝安數萬張紙，從這個數量看，以及晉唐留下的墨跡，也大約可以判斷晉朝時候做的紙張都比較小，除了製作比較方便，也和當時寫字習慣是左手拿紙、右手執筆書寫。

晉人寫字的方法和我們現在很不一樣，晉人是席地而坐，一手執筆、一手執紙，

雙手都是凌虛書寫，因此自由度很大，紙張要可以拿在手上寫字，當然也要做得厚，這些紙、筆、書寫條件的特色，都影響了晉朝書法的面貌。

元代的紙筆

現代人寫書法，習慣用羊毫、宣紙寫字，並且以為這才是正確的方法。事實上，用羊毫、宣紙寫字是受到清朝人的影響，清朝流行的是篆隸的復古書風，羊毫、宣紙有其適用性，但如果拿來寫行書、楷書，羊毫、宣紙則是不恰當的組合。

在趙孟頫的年代，毛筆的主要產地從安徽移到了浙江湖州，也就是趙孟頫的出生地吳興。湖州的毛筆工藝當時冠絕天下，湖州做筆的師傅總是把最好的毛筆送請趙孟頫使用，相傳趙孟頫有一次把人家給他的十枝毛筆拆掉，撿出最好的筆毛，重新製作成一枝，可以想見趙孟頫對毛筆的講究程度。

從趙孟頫留下的作品中，可以看到所有的字體都非常精妙，沒有很好的毛筆，是寫不出來趙孟頫那麼精緻的書法的。

講究毛筆，就不可能不講究紙張，因為紙張對寫字的影響，比毛筆更大。

二○一三年，我專程到東京看「王羲之特展」，這個展覽規畫得非常完整，除了有

極珍貴的唐代的王羲之書法摹本之外，也展出了歷代受王羲之影響的書法發展，其中就有二件趙孟頫的真跡，我在那二件真跡前面來來回回（以免影響別人）看了至少三十分鐘，趙孟頫書法的墨色和紙張的搭配，至今仍然歷歷在目。

現代印刷方便，許多大陸出版的字帖更是便宜，很容易買到各種經典書法的彩色印刷版本，但市售的各種版本品質其實差異很大，很多人買字帖大概都以價格為主要考量，然而便宜的字帖有的就是粗製濫造，為了省一點點錢，卻失去真正看到經典書法精采之處的機會，也犧牲了培養眼力的可能。要培養眼力，最好的當然就是多看展覽，其次是買比較好的印刷品，總之，要多方研究，不要以為手上有了字帖就可以了。

明代的紙筆

從明代一些書法書籍的記載，可以知道明朝中葉的蘇州地區，書畫風氣高度發達，不但文人畫家很多，書畫裱褙、買賣、仲介更形成一個很大的市場，中國歷史上最有名的大收藏家項元汴就出生在那個時代，說明當時收藏風氣非常興盛，收藏興盛必然帶動書畫創作的相關產業，文房工具材料的講究當然不在話下了。文徵明是吳門畫派的盟主，影響當時的書畫將近三十年，其家族總共有七、八十個人是當

太上老君說常清靜經

老君曰大道無形生育天地大道無情運行日
月大道無名長養萬物吾不知其名強名曰道
夫道者有清有濁有動有靜天清地濁天動地
靜男清女濁男動女靜降本流末而生萬物清
者濁之源動者靜之基人能常清靜天地悉皆
歸夫人神好清而心擾之心好靜而欲牽之常
能遣其欲而心自靜澄其心而神自清自然六

時有名的書畫家，這樣興盛的時代，書畫工具材料的發展和講究也是必然的。

在文徵明的許多作品中，都可以看得出來他用的紙筆都非常好，紙張似乎是沿續元代的皮紙類居多，毛筆的種類則似乎比趙孟頫那個時代更多元。

主要的原因，很可能是吳門畫派的書畫作品中，有大量使用羊毫的需求，因為文徵明的老師沈周喜歡黃山谷的書法，因此文徵明也一輩子寫黃山谷的大字行書，黃山谷的行書無論風格、大小，都和「二王」系統差別很大，比較適合用羊毫表現，同時由於吳門畫派的繪畫風格比元朝更重視水墨交融的效果，因此吳門畫派的書法家使用的毛筆種類也有可能比一般的書法家多更多種類。

一個書法家使用多種毛筆寫字，是明朝之後才出現的情形，因為之前的書法家通常只寫一種字體，即自己的字體，但明朝以後的書法，大都擅長書寫各種字體，並且以複製、再現前輩大師的風格為功力的證明，也是書法成就之一，例如文徵明除了篆隸楷行草，也擅長黃山谷的大字行書，並且留下不少作品。

欣賞一件書法作品，應該可以從筆法的精緻與否，看到書寫者使用的毛筆是什麼種類、品質如何，反過來說，如果是不講究毛筆、紙張的作品，恐怕也不值得花太多時間關注。

個人的性情

除了時代風格、時代工具材料之外，影響書法家風格最重要的元素，就是書法家本身的性情。

個性豪邁的人，寫字的筆畫結構一定是向外張揚的，而個性謹慎的人，寫字一定力求精緻完美，個性決定了書法家最基本的藝術面貌。

在所有的藝術養成過程中，書法可能是最複雜的，因為每一個書法家都是從臨摹前代大師的作品開始，這些前代大師的技術、風格都成為他們形成自己面貌的基礎，時代愈晚，可以學習的大師就愈多，風格形成的「成份」也就愈來愈複雜，但無論如何複雜，決定一個書法家風格最重要的元素，還是他本身的稟賦、性情。簡單來說，無論一個書法家的養成過程如何，最後決定他的風格，是他自己的天賦。

拘謹文徵明

一般人總以為藝術家是豪邁、瀟灑、不拘小節的。

很多藝術家確實如此，和文徵明同年代的唐伯虎就是一個典型的例子，唐伯虎在畫史上與沈周、文徵明、仇英合稱「明四家」或「吳門四家」。民間有很多關於

王羲之〈十七帖〉

天地闔闢運乎鴻樞
而乾坤為之戶日月
出入經乎黃道而卯
酉為之門是故建設
琳宮琜宇玄象外則

趙孟頫〈重修三門記〉

永和九年歲在癸丑暮春之初會於會稽山陰之蘭亭脩禊事也群賢畢至少長咸集此地有崇山峻嶺茂林脩竹又有清流激湍映

文徵明〈蘭亭序〉

唐伯虎的傳說，流傳最廣的大概就是《唐伯虎點秋香》，雖然唐伯虎點秋香並非真實事件，但唐伯虎行事上的確比較我行我素，好酒、也常挾妓冶遊，雖然不至於縱情聲色，偶而的放浪總是有的。然而作為唐伯虎的好友，文徵明卻是一個道貌岸然、生活嚴謹的藝術家。

文徵明不僅以書畫成就受人景仰，他的道德操守也是當時的典範，在男人擁有三妻四妾的年代，文徵明卻「平生無二色」，更不像其他的詩人、畫家那樣尋歡作樂。

有一次唐伯虎和朋友租船挾妓夜遊，也把文徵明請來，他們知道文徵明不喜歡有女色，所以就讓妓女先藏起來，等到文徵明上了船、開航之後才現身，文徵明非常不高興，差點直接跳到湖中，唐伯虎他們才連忙把文徵明送回岸上。

唐伯虎在吳門畫派中聲名很大，但因為生活比較不檢點，所以文徵明曾經寫信規勸過他，兩人一度因此絕交，但後來唐伯虎了解文徵明的好意，所以回信給文徵明說文徵明不是唐伯虎的朋友，而是老師，這也說明文徵明的道德、修養受到了當時人物崇高的尊重。

書畫到了文徵明的時代，已經有非常複雜的發展，許多風格並不一定可以融合，文徵明從十九歲參加諸生考試，因寫字不佳，被列三等，且不得參與鄉試，因而開

始努力學書法，一直到他去世，始終用功如一，最後在書法史上以兼擅各體聞名，他整理了歷代的書法經典，刻成《停雲館法帖》發行，影響書壇極為深遠，可以說是一位學者型的書法家。文徵明在為人處事上謹慎小心，這樣的個性也反應在他的書畫創作上，他的書法法度森嚴，即使是行草，也都不會出現如祝枝山那樣極為自由的寫法。

文徵明的行書以晉唐書法為基礎，但筆法相對來說比較簡單、樸素，沒有趙孟頫那樣精緻的筆畫，更沒有王羲之的神明變化。

文徵明的書法以行書和小楷最有成就，其中小楷尤其精妙，他的小楷點畫精微，到了八十幾歲都還可以懸腕寫小楷，功力非常驚人，這也反應了他樸實勤勞的個性。

貴族趙孟頫

趙孟頫是歷史上難得一見的藝術全才，他精通書畫，而且工筆、寫意、楷書、行草，都達到極高的成就，他的工筆繪畫擅長牛馬、人物、山水，他的寫意山水更開啟文人畫的先河，使文人畫正式成為中國繪畫的主流，書法則篆、隸、行、草、楷無一不精，除了書畫，他還擅長詩文、音樂，並有傑出的政治才能，對在蒙古統治下的漢人多所照顧，趙孟頫無論在文化、政治和藝術上的意義，都絕非後世「誣

趙」者如傅山之流那樣膚淺。

即以書法而言，趙孟頫初學宋高宗，因高宗喜黃山谷，所以又學黃山谷，但之後認為唐宋書法已經相當式微，所以趙孟頫直接從晉人書法入手，並以恢復晉人筆法為目標，在南宋書法已經漸漸沒落的情形下，趙孟頫「超唐入晉」的眼光、主張，實在是非常非常高明。

古人沒有照相印刷、書法真跡很難流傳，一般人只能從碑刻本去揣摩書法的原貌，而趙孟頫可以在這樣的情形下，發展出他非常精微的書法，天份之高，難以想像。

事實上，趙孟頫可能是書法史上天份最高的人，他的天份不只有異常靈巧的手，還有高明獨到的眼光，非比尋常的胸襟，以及光明磊落的人格。

書法最神奇的地方，在於從筆畫字體中，可以完全展示一個人的內在人格、性情與修養，沒有趙孟頫那樣的天份以及幾近「透明」的人格特質，很難寫出他那種乾淨、貴氣的書法風格。

因此要學趙孟頫，就得體會他的書法不只是書法，更是一種性情的展現，要能夠從內到外都受到感召影響，而後才有可能接近趙孟頫那種潔癖式的精微筆法。

瀟灑王羲之

王羲之最有名的故事之一，是他的岳父郗鑒派門生前往王府選婿，王府子弟均刻意保持矜持，唯獨王羲之在東床上露出肚皮吃胡餅。郗鑒便認為他是適合的人選，便決定將女兒郗璿嫁給他。

王氏兄弟一個一個裝模作樣，而王羲之卻以坦腹東床受到青睞。這個故事強調了王羲之的率性，並因此讚揚王羲之的瀟灑。

嚴格來說，這個故事未必能真正表現出王羲之的個性，真正耐人尋味的，反倒是郗鑒為什麼因此認為王羲之是適合的人選，這樣的眼光，恐怕比王羲之的坦腹東床更值得深思。

因為，以當時的政治環境來說，王羲之這個家族已經逐漸沒落，而郗鑒卻正是大權在握的輔政重臣。在那樣的年代，婚姻是政治的延續，郗鑒看上王氏子弟，未必沒有政治的目的，但他卻又以女兒的幸福著想，從人的角度出發，而果然為他的女兒找到一個好女婿。

書法藝術最特殊的地方之一，是書法藝術和書法家個人的天份、修養、閱歷息息相關，其他的藝術類型多有天才之論，但書法卻少有早慧的天才，因為書法不只

是寫字的藝術，更重要的是筆畫之中的內涵，沒有一定的修養、人生閱歷，寫不出真正的好字。

在許多王羲之的故事中，我最喜歡的，是經由這些故事，可以拚湊出比較完整的王羲之的形象，尤其是他的書法發展過程，有其他書法家比較缺少的記錄。

在其他書法家身上，我們總是只看到最後的結果，好像這些書法家們都是天生就是寫書法的大天才，沒有太困難、也沒有太多異議的就達到了書法的最高境界，以致我們總是看不到書法家們的成長過程。

王羲之的書法卻少見的留下了珍貴的記錄——他七歲的時候跟衛鑠學書法，長大後見到漢朝的碑刻，領悟到以前所學不無遺憾，他有文章自述他這段轉折：「羲之少學衛夫人書，將謂大能；及渡江北遊名山，比見李斯、曹喜等書；又之許下，見鍾繇、梁鵠書；又之洛下，見蔡邕《石經》三體書；又于從兄洽處，見張昶《華嶽碑》，始知學衛夫人書，徒費年月耳。……遂改本師，仍於眾碑學習焉。」從以上轉折，可以看到王羲之對書法追求，並不受衛夫人的限制，而明白探源明理的重要，但儘管如此，王羲之似乎在中年以前書法尚未得到時人認可，至少當時同樣以書法成名的一些同輩就不以為然，如庾翼在荊州見時人競習王羲之書體，不以為然說：「小兒輩乃賤家雞，愛野鵝，皆學（王）逸少書，須吾還，當比之。」不過，

後來庾翼終於承認王羲之的書法非常高明，「吾昔有伯英章草十紙，過江顛狽，遂乃亡失，常歎妙跡永絕。忽見足下答家兄書，煥若神明，頓還舊觀。」

從這些記錄中，可以看得出來王羲之的書法是隨著年紀、閱歷的增長而進步的，歷史上的評價，我以為孫過庭《書譜》中所言最值得重視：「寫《樂毅》則情多佛郁；書《畫贊》則意涉瑰奇；《黃庭經》則怡懌虛無；《太史箴》又縱橫爭折；暨乎《蘭亭》興集，思逸神超，私門誡誓，情拘志慘。所謂涉樂方笑，言哀已嘆。」

孫過庭看到，王羲之寫不同的作品有不同的情緒和心思，這是非常高明的見解，然而若問如何做到這點，卻是很難回答，雖然孫過庭說：「是以右軍之書，末年多妙，當緣思慮通審，志氣和平，不激不歷，而風規自遠。子敬已下，莫不鼓努為力，標置成體，豈獨工用不侔，亦乃神情懸隔者也。」其實並不能解釋王羲之之所以成為王羲之的真正原因。

我則以為，王羲之之所以能夠創造出後代永遠遵循的字體、結構、筆法，除了時代因素使然，也因為他的個性。

王羲之的個性中，最值得肯定的一點，是真誠面對自己的境遇，所以可以在書法技術到達爐火純青的時候，完全可以用筆墨表達自己的心情，這樣的成就，在書

法史上，只有顏真卿〈祭姪文稿〉、蘇東坡〈寒食帖〉達到相同的境界。

王羲之達到的這個境界，和一般書法家的成長過程相當不同，一般書法家在到達某個成就之後，都有想要追求的目標，或者是功力未到但卻急著表現自我，因此無法「手中有筆，而心中無筆」，因此即使大天才如趙孟頫，也無法與王羲之相提並論。

行書是書法最適合日常使用的字體，古人因為熟悉使用毛筆，所以無論講究與否，只要寫字，多少都會慢慢進入書寫行書的階段，寫多了，終究會對行書有一點基本的了解。

現代人只能在特殊的情形下寫書法，嚴格說，除了專業的書法家，一般人是很難熟悉書法的日常應用方式，再加上現代人總是以藝術的角度來看書法，不免對書法產生許多錯誤的觀念。

希望透過本書的介紹，可以帶領讀者跨過看懂行書的門檻，對行書之所以成為藝術的基本條件有所了解，然後再透過更深入的閱讀書法，而後真正進入書法的堂奧。

第陸章
知與不知

基本筆法，不簡單

在教學過程中，常常發現許多學生會引用我書中的論點，來解釋他們對書法的看法，然而事實上，學生往往並不明白自己說的是什麼。

例如，我提到一個筆畫的運筆方式，應該要有「起、提、轉、運、收」五個過程，這雖然是「基本的筆法」但基本筆法並非簡單的筆法，而是非常高深的用筆方式，學生引用這種講法的時候，對照他們的書寫結果，其實可以看得出來，學生會說，但不會做，甚至可以說並未真正明白他們說的是什麼意思。

聽到不等於知道，因此要分辨自己真正知道什麼、不懂什麼。

或許是受到「基本筆法」這個名詞的影響，很多人都誤以為基本筆法很簡單。

基本筆法是寫出基本筆畫的方法，基本筆畫則是構成所有漢字的最小單位，因此基本筆法可以說是書法中最重要的方法。不懂或不會基本筆法，就不可能學會看書法、寫書法。

楷書、篆書、隸書的運筆方式可以說是基本筆法，是可以一點一點分析的，但行草的筆法就很難用文字簡單解釋。基本筆法不懂，行草的筆法更不用談。

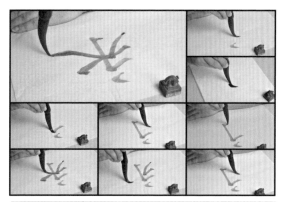

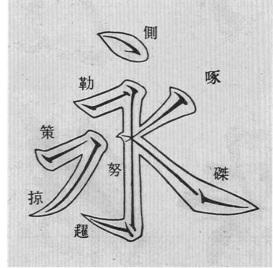

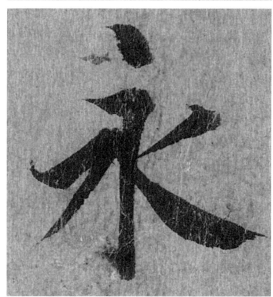

侯吉諒永字八法圖片

放慢進度，紮實筆法

以前學生的學書法的進度很快，總是一個帖子練過一個帖子，看似很有進度，事實上並未能夠掌握一個帖子的精髓，許多筆法、結構還是寫得很糟糕，更重要的，是因為進度太快，而失去慢慢磨練一個字帖的耐心，寫字變成只是在趕進度，也沒有耐心慢慢修正缺點。

所以，後來我就改變教法，不再讓學生寫得太快、太有「進度」，而必須實實在在的把筆法寫好、寫對。

如果基本筆法沒有寫好，寫字不管結構看起來好不好看，總歸都是花拳繡腿。書法如太極，看得到的字形結構是招式，看不到的筆法是內功。沒有內功的招式就是花拳繡腿，而內功需要一定的時間修煉，沒有速成的方法。

寫不好的原因，除了不夠熟練之外，更根本的原因，是因為看不到，是根本看不出來自己的字有什麼毛病。

學書法要眼力手力並進，看不到就寫不到，寫不到就看不到，許多學生常常說，原來以前（好幾年前），老師說的什麼什麼是什麼意思，現在（好幾年以後）總算稍微了解一點了。眼力是隨著書寫能力的增加而增加的，而書寫的能力也是隨著眼力

的增加而增加，如果看不到，那麼就寫不到。

許多書法書籍總是強調書法的風格、解釋一件書法的魅力如何而來，但其中說法往往只是抄襲引用老舊說法，坦白說，這樣的書對欣賞書法沒有什麼幫助。

如果看不懂基本筆畫的質感好壞、看不懂字形的結構優劣，那麼如何看得出來一件作品的風格高低？又如何解讀得了書法中寄寓的胸襟情懷？

感性而簡單的欣賞書法當然是很愉快的事，但如果可以看出一點門道，那不是更理想嗎？

現代人因為不懂書法而有太多讓人訝異的觀念與態度，例如，想要寫出有自我風格的字體，甚至有一天也可以和歷史上的書法大師們一樣。

有這種想法的人，大多都是因為不了解書法的困難、不懂歷代大師們的成就有多難得，而有錯誤的期待，也因此常常產生層出不窮的、錯誤的學習態度，常常自作聰明的以為自己也可以或已經很厲害，但事實上卻連書法的門檻都還沒踏入。

自我風格豈是那麼容易創造？歷代大師的境界又哪裡是那麼容易達到的？想要寫出好字的心態可以理解，但如果不知道寫出風格、達到經典有多困難，那麼就會

失去對經典的敬意，可以預期的結果，不是從此放棄，就是以一種故作瀟灑的態度來面對書法。

所以，經過長年的觀察和思索，要改變一般人對書法的錯誤理解，或許，深入閱讀書法，或者是培養欣賞的眼光，是唯一方法。而深入閱讀「書法的基礎」──就是看懂書法的筆法。

筆法的功力高低有許多層次，功力高明的書法家可以在快速書寫的狀態下完成筆畫的所有動作，不會或不懂的人往往看不出來一個筆畫是如何完成的，或是在一個筆畫中應用了多少技法，但懂筆法的人，可以讀出一個筆畫中如何起、提、轉、運、收，如何變化力道、如何掌握輕重緩急的節奏，因而從一個看似簡單的筆畫中，看出書寫者的功力到達什麼境界。

這也正是「臨摹」之所以成為學會書法最佳方法的深層意義，臨摹不只是要學會寫，在會寫之前，更要學會看，看不到，就寫不到。

然而很多人總是以為寫多了就會了，一個普通人即使會游泳，但無論如何勤奮練習，他也不可能成為奧運選手，這個道理大家都懂，但卻不知為什麼，一般人卻以為每天勤奮寫字就可以寫好書法。

學會用毛筆、學會寫書法不難，但要成為書法家卻很難，關鍵性的觀念與技術，就是要培養眼力，要學會看書法。然而事實上，很多人寫學書法只是埋頭苦寫，對於字帖，幾乎視若無睹。

以為了解，但不是真懂

學習書法的困難就在這裡，很多東西，很難用語言文字表達，即使表達了，學生也不是真的了解，而更嚴重的是，學生不知道他們不是真的了解，但卻以為他們了解了，一旦出現這種情形，就很容易出現自大或自滿的心態。

例如，我提到書法力道的公式，是：

力道＝壓力╳速度

這本來是很簡單的物理公式：一個物體在移動中所產生的衝擊力量，等於物體的重量乘上移動的速度，轉換成寫字的力道，也就是毛筆下壓的力量，乘上運筆的速度。但有的學生在向初學者解釋的時候，卻說成力道＝壓力＋速度。一個數學符號的錯誤，讓書法力道的解釋完全錯誤，也證明以為自己已經很了解的道理，其實並不了解。

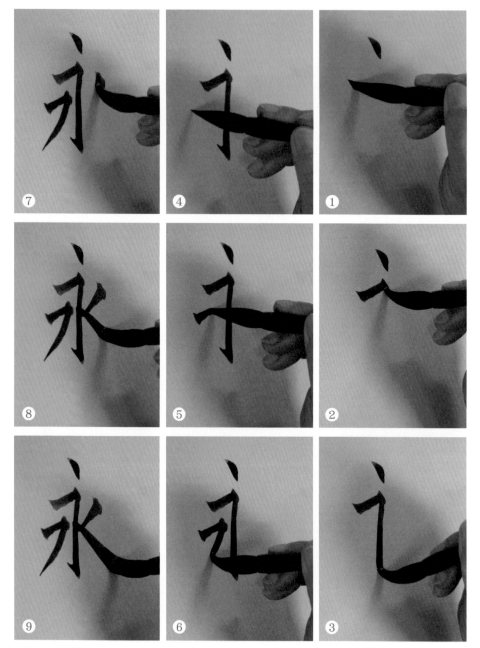

侯吉諒永字八法圖片

類似這樣的問題，層出不窮，如果教學的過程中老師不特別提醒和更正，就很容易一直錯下去。

然而學生想要學的東西，通常和老師想教的有相當出入。多年前，一個剛剛初學不久的學生拿著行書名碑〈李邕雲麾將軍碑〉自己練了起來，我非常驚訝他有這樣的舉動，其一，他是初學，連毛筆都還不會用，最基本的筆畫都還不會寫，卻覺得自己可以直接寫行書，其二，他寫字完全沒有筆法，只是拿著毛筆揮來揮去。

我簡單示範、說明毛筆的使用方式，告訴他，學書法應該循序漸進，至少要把基本使用毛筆的方式學會，然而這個學生立刻回答說，我就是不喜歡那麼複雜的用筆方法，我喜歡簡單一點的寫字方式。

別的不說，〈李邕雲麾將軍碑〉是很高深的行書，沒有高明的用筆技術，怎麼可能寫出那樣的字？但這個學生似乎不為所動，依舊認為自己可以寫出那樣的字。

對書法的觀念不同，自然產生不同的結果，何況寫字也沒有絕對唯一的標準，例如蛙式、自由式、仰式都是游泳的方法之一，書法的篆、隸、行、草、楷，各有不同的方法、工具、材料的組合，加上每一個老師對學生要求的重點不同，自然產生許多完全不同的書法教學、學習方式。

但不管各家各派的觀念如何差異，有許多基本的東西如筆法是書法的基礎，必然是不變的。

行書筆法的困難，則比想像中的難一百倍，甚至一千倍，主要的原因，是因為楷書的筆法比較沒有力道和節奏的變化，可以比較緩慢的書寫和體會，行書則必須在快速運筆的情形下，兼顧筆法、筆畫、結構、字形、節奏和力道的種種變化，不熟，根本不可能寫得出行書。

很多書法展覽的解說上，常常寫到書法家嫻熟什麼字體什麼筆法，每次看到這種廢話式的說明，都覺得不可思議，嫻熟是寫好字的基本條件，技法不純熟，怎麼可能寫好字？

如果一個筆畫如何呈現都無法得心應手，怎麼可能會寫行書？

侯吉諒單字書法「永」

學習最大的問題

學生最大的問題，就是他們不知道自己有什麼地方不知道，而且常常以為，老師說了就知道，至少，可能大部份的學生都覺得，老師教了，我也練了，這總可以說是知道了吧？

當然不是這樣。

書法的學問非常非常高深，所謂的知道、會了，其實有很多很多層次，許多人初學一種字帖或一種技術，有了一點點心得就以為自己知道了，其實還差得遠了。

一般人閱讀、學習歷代的經典作品，就好像一個普通人與奧運選手的距離，怎麼可能那麼容易學會？

學生最大的問題，就是他們不知道自己有什麼地方不知道，而老師最大的困難，就是很難推測學生不知道什麼，所以，偶

侯吉諒單字書法「和」

爾被學生的觀念嚇到，例如「以為楷書寫快了就是行書」，對教、學倒是很有幫助的。

看不到，就寫不到

大部份的人學書法，主要還是要學寫字的方法，問題是，看不到，就寫不到，而真正嚴重的問題是，學生根本不知道他看不到，或者說學生根本不知道要看什麼。

為了提升大家看書法的眼力，避免大家對書法始終只是印象式的了解，我於是有了更深入淺出的談筆法的想法，談筆法的書很多，本書是我書法寫作的新嘗試。

再次提醒讀者，本書只是帶領你閱讀筆法的第一步，看完本書，並不表示你就很懂筆法了，書法沒這麼簡單。多運用本書提供的觀念、方法，去深度閱讀歷史上的經典作品，才能真正打開你的眼光，而後才能慢慢真正看懂經典的作品。即便只是欣賞，至少也得累積幾年的眼力經驗，才能真正慢慢看懂行書筆順與筆法，本書只是入門，只是書法深度旅程的開始。

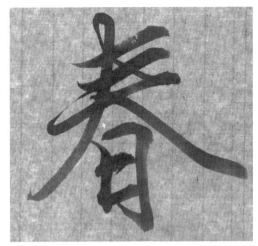

侯吉諒單字書法「春」

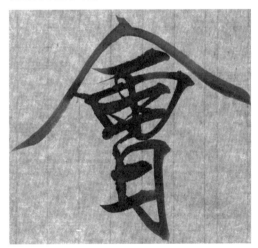

侯吉諒單字書法「會」

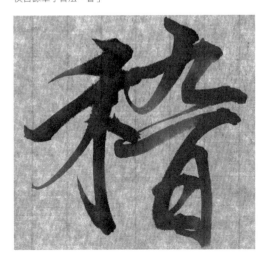

侯吉諒單字書法「稽」

如何看懂行書

就字論字——從王羲之到文徵明行書風格比較分析

作　者　侯吉諒

協力編輯　李佩珍

責任編輯　賴曉玲

版　權　吳亭儀、翁靜如

行銷業務　莊晏青、王瑜

總編輯　徐藍萍

總經理　彭之琬

發行人　何飛鵬

法律顧問　台英國際商務法律事務所　羅明通律師

出　版　商周出版

地址：台北市中山區104 民生東路二段 141 號 9 樓

電話：(02) 2500-7008　傳真：(02)2500-7759

E-mail：bwp.service@cite.com.tw

國家圖書館出版品預行編目(CIP)資料

如何看懂行書:就字論字——從王羲之到文徵明行書風
格比較分析 / 侯吉諒著. -- 初版. -- 臺北市：商周出版
：家庭傳媒城邦分公司發行, 2017.06　面；　公分

ISBN 978-986-477-233-9(平裝)

1.書法 2.行書

942.15　　　　　106005815

發　行

英屬蓋曼群島商家庭傳媒股份有限公司城邦分公司
台北市中山區 104 民生東路 I 段 141 號 2 樓
書虫客服服務專線：02-2500-7718．02-2500-7719
24 小時傳真服務：02-2500-1990．02-2500-1991
服務時間：週一至週五 09:30-12:00．13:30-17:00
郵撥帳號：19863813　戶名：書虫股份有限公司
讀者服務信箱：service@readingclub.com.tw
城邦讀書花園：www.cite.com.tw

香港發行所
城邦（香港）出版集團有限公司
香港灣仔駱克道 193 號東超商業中心 1 樓
電話：(852) 25086231　傳真：(852) 25789337
E-mail：hkcite@biznetvigator.com

馬新發行所
城邦（馬新）出版集團
Cité (M) Sdn. Bhd. 41, Jalan Radin Anum, Bandar Baru Sri Petaling,
57000 Kuala Lumpur, Malaysia
電話：(603) 9057-8822　傳真：(603) 9057-6622

封面設計　張福海
排版
總經銷　聯合發行股份有限公司
極翔企業有限公司印　刷／卡樂彩色製版印刷有限公司
地址　／新北市 231 新店區寶橋路 235 巷 6 弄 6 號 2 樓
電話：(02) 2917-8022
傳真：(02) 2911-0053

■ 2017 年 06 月 08 日初版
■ 2023 年 04 月 24 日初版 3 刷

定價／360 元
ISBN 978-986-477-233-9

Printed in Taiwan